序

U0080147

製作模型之際

製作AFV模型（Armored Fighting Vehicle，戰車等軍用車輛模型）時，每多花一分工夫去做，完成度就能相對地提升到更高的層次。例如修正各部位的尺寸（大小和厚度）、重製零件予以取代，還有追加細部結構之類的技巧。若是還能進一步施加可展現一定效果的塗裝＆舊化等處理，看起來亦會更加寫實（也就是說，讓模型看起來更像是實際的車輛）。不過做模型最重要的，還是要能「樂在其中」，這點相信用不著再贅言才是。

筆者（華金・賈西亞・加茲克茲）在製作模型時，就是以前述的原則為前提，盡可能地寫實重現。因此針對自己打算製作的模型，向來會從收集實際車輛照片（例如博物館展示車輛的細部照片、部隊運用期間的紀錄照片）和相關文獻、資料等參考材料著手。據此對該車輛進行充分的研究，以便規劃要如何製作這件模型（例如哪些地方需要添加細部修飾、要施加什麼樣的塗裝和舊化）。

看過實際車輛的照片和相關資料後，即可掌握裝甲板表面的質感，還有沾附在車身和底盤上的沙漬、塵土、泥濘、碎屑、燃料、機油等髒汙是什麼模樣。

舉例來說，在塗裝威龍製1/35比例「二戰 日本海軍兩棲戰車 特二式內火艇カミ」時，只要研究過戰爭期間的記錄照片，即可知道水漬垂流痕跡和鏽漬等髒汙是如何分布。亦可觀察現實生活中可以看到的船舶、小艇，以及兩棲車輛（類似的交通工具）會沾附到哪些汙漬作為參考。

關於本書

本書介紹了筆者根據自身多年經驗所整理出的AFV模型製作技法。不過書中所講解的製作方式和技法只能算是其中一例，還請各位理解這點，世上尚有其他各式各樣，畢竟每個人做模型的方法和技術都各有巧妙不同。

現今，網路社群和模型雜誌等媒體上都有介紹各式各樣的模型技法，模型市場也配合這些技法推出了便於實踐的工具，或

是易於進行細部結構加工的諸多產品。不過各位仍要避免只是看網路、模型雜誌介紹過，或是某位知名模型玩家使用過之類的理由，於是囫圇吞棗地跟著使用。在做模型前一定要捫心自問，是否有必要使用這些？使用後到底能發揮什麼效果？以及這麼做的目的究竟為何？畢竟最重要的，其實在於篩選出（或是找出）合乎自身需求的工具用品。

為了便於理解，本書將從組裝開始，包含塗裝、舊化等基本程序，直到完成模型為止，解說各階段的作業方式與技法，書中將分成以下這四大章。

第1章：組裝與細部修飾
第2章：基本塗裝
第3章：舊化
第4章：細部結構的製作與塗裝

只要參照本書內容，並且具體地實踐，那麼無論是做出在沙漠地帶運用的車輛，或是在東部戰線這類極寒地帶運行的車輛都不成問題，能夠隨心所欲地呈現各式各樣的AFV模型。希望本書能成為諸位讀者在製作AFV模型時的助力。

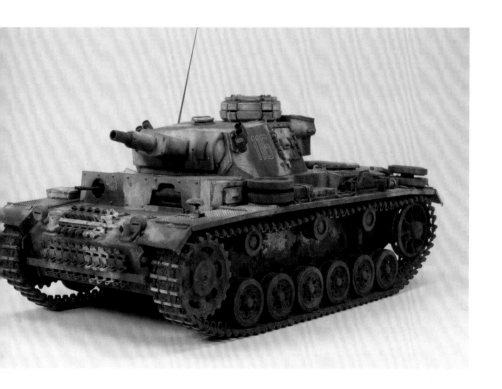

GAZQUEZ

作者
華金・賈西亞・加茲克茲
Joaquín García Gázquez

CONTENTS

組裝與細部修飾

論及製作模型的第一個階段，用不著多說，各位也曉得就是把套件組裝起來。

就做模型而言，踏實地進行組裝作業可說是基礎中的基礎。

在第1章中，將會從剪下零件並予以修整、組裝等各個基礎作業開始介紹，

一路講解到能進一步提高完成度的作業，亦即對塑膠零件加工、追加細部結構，

以及運用自製零件和蝕刻片零件等細部修飾的方法。

組裝時必須使用的工具

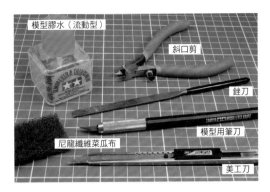

模型膠水（流動型）
斜口剪
銼刀
TAMIYA MODEL'S KNIFE
模型用筆刀
尼龍纖維菜瓜布
美工刀

要組裝模型時會需要使用到一些工具。首先是用來把各零件從框架上剪下來的美工刀和斜口剪，再來是剪下零件後對剪口進行修整處理用的銼刀與砂紙，以及模型膠水等物品。

雖然零件的修整和處理選用水砂紙之類的砂紙即可，不過最好還是一併準備研磨拋光用的海綿研磨片。TAMIYA 和 GSI Creos 等廠商都有推出適合模型製作用的各式產品。

《 棒狀砂紙的製作法 》 要用砂紙對零件的平坦面進行打磨時，為了確保能均勻地打磨，最好是先將砂紙黏貼在平坦的板狀物品上再拿來使用。

做模型時會使用到的砂紙主要是 400～1200 號。首先就是準備砂紙和尺寸適中的平坦棒狀物品（照片中為木製曬衣夾），以及雙面膠帶。

將砂紙用雙面膠帶黏貼在棒狀物品上（照片中是已經拆開的曬衣夾）。

在背面註記該砂紙號數的話，作業時會更易於分辨選用。

1-2 剪下零件後的修整處理

做模型時，首先從剪下框架上的零件開始著手。不過剛剪下來的零件還不能直接使用，必須逐一進行削掉剩餘注料口、用砂紙把分模線打磨平整等修整處理才行。雖然這些可說是最基礎的作業，卻也是做模型時的「關鍵」所在。

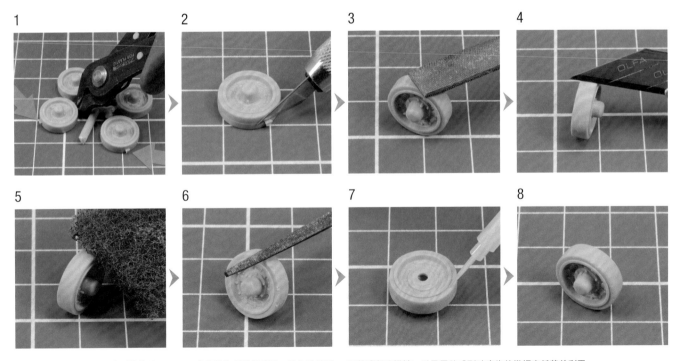

1　2　3　4

5　6　7　8

❶在此以 TAMIYA 1/35 比例華倫坦 Mk. II / IV 的路輪為例進行說明。首先是用斜口剪把零件剪下來。為了避免誤傷零件，必須將斜口剪的刀背那一面朝向零件，然後從稍微預留一點注料口（箭頭所指處）的位置動剪。
❷將剩餘注料口用筆刀削掉。
❸將削掉剩餘注料口的痕跡用平銼予以打磨平整。
❹接著對著零件表面立起美工刀的刀刃，用刨刮的要領進行削刮，藉此把零件表

面的殘留分模線，以及零件成形時產生的微幅高低落差刮平。
❺用號數較大的砂紙和尼龍纖維菜瓜布之類物品打磨表面，藉此修整得更美觀。
❻不僅如此，為了替路輪的橡膠製胎環部位營造出應有質感，因此用銼刀和美工刀等工具做出毀損和劣化的痕跡，使完成度能提升到更高的層次。
❼為切削痕跡塗布流動型的模型膠水，藉此將稜邊溶得圓鈍些。
❽修整＆處理完成的路輪零件。

模型的組裝

剪下零件並修整完畢後，接著終於要進入組裝步驟了。組裝時需要準備的是各式膠水，以及在黏合後用來進行修整處理的補土等物品。照片中為筆者使用的其中一部分工具材料。但各位不必勉強準備完全相同的產品，只要選擇自己覺得用起來方便順手、易於購買到的同類型工具材料即可。

塑膠模型專用膠水的特徵，在於塗布了該膠水處的塑膠會稍微遭到溶解，得以藉此將零件牢靠地彼此黏合起來。TAMIYA和GSI Creos等廠商都有推出類似的產品。其中最為普遍常用的，就屬如同清水般的流動型，以及較黏稠的一般型。

氰基丙烯酸酯系膠水，即瞬間膠，乃是用來黏合金屬、樹脂、ABS等非塑膠材質的膠水。除此之外，亦能用來強制性地將塑膠零件黏合固定起來（尤其是要經由稍微改變零件形狀進行黏合的狀況），或是拿來填補零件表面的凹處，以及為接合部位進行無縫處理。照片中的

產品在日本較少見，建議改為選擇較易於買到的瘋狂瞬間膠，或者是TAMIYA和GSI Creos等廠商推出的同類型膠水代用。

雖然瞬間膠使用起來很方便，不過因為黏合後硬化得很快，所以會難進行調整黏合位置之類的更動，而且萬一遇到需要重新黏合的情況時，還非得先將之前塗布在零件上的瞬間膠都去除不可。不過若是手邊備有照片裡的瞬間膠去除劑，那麼處理起來會方便些。

就填平零件的收縮凹陷、黏合零件後填補縫隙等修整處理作業來說，補土是不可或缺的材料。因應不同用途所需，必須準備好硝基系、環氧系（AB補土），以及保麗補土等各種不同性質的補土才行。最常使用到的，就屬硝基系的TAMIYA基本型補土（照片左側）了。

《 基本的零件黏合方法 》

接下來將以Tristar（現為HOBBY BOSS）製1/35比例一號戰車A型的套件為例進行解說。在黏合這類包含可動部位的零件時，必須要避免模型膠水滲流進該處才行。

為砲塔底面與上側零件之間點上流動型模型膠水，讓膠水進行滲流。這類流動型模型膠水只要先將零件組裝起來，再將沾取了膠水的筆尖輕輕地點在縫隙處，膠水就會自動進行滲流。此時也只要分成多次少量點狀塗布即可。但要留意可別塗布過量了。

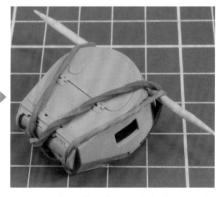

當需要確保黏合牢靠，或是要經由稍加扭曲變形之類手段確保接合處黏合得更緊密時，用橡皮筋等物品輔助固定住零件，然後靜置等待乾燥。不過在這種情況下，必須留意是否會因為橡皮筋綁得過緊，反而造成稜邊或細部結構產生扭曲變形或破損。

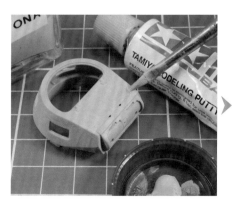

為零件接合處塗布用丙酮（丙酮本身毒性較高，可拿Mr.COLOR的溶劑代用）稀釋過的TAMIYA基本型補土，在藉此確認有無縫隙之餘，亦可一併將縫隙填滿。

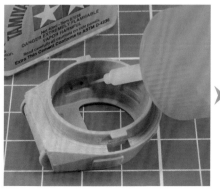

要黏合裝甲遮罩、艙蓋時，同樣是從內側點狀塗布流動型模型膠水。從內側來黏合裝甲遮罩和艙蓋等零件的話，表面就不會留有膠痕之類的汙漬了。

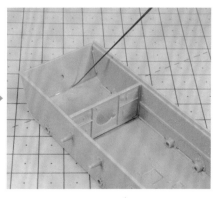

若是零件接合處的面積較小（狹窄）時，那麼就拿經由加熱拉絲法做出的細棒沾取瞬間膠進行塗布，這樣即可提高黏合強度。

添加細部修飾

掌握了基本的組裝方法後，接著就向添加細部修飾挑戰吧。只要花越多心思為模型加工，完成度也會相對應地變得更高。在此要講解常使用於AFV（以戰車為首的裝甲車輛）模型上的製作技法。

《 重製螺栓、鉚釘等結構 》

以軍用車輛，尤其是第二次世界大戰時期的車輛來說，表面上會設有不少螺栓、螺帽、鉚釘之類的構造。遷就於開模方式與射出成形技術上的需求，模型有時會難以正確地重現這類細小螺栓或鉚釘的形狀，甚至會乾脆地省略不做。因此正確地重現這類細部結構，可說是添加細部修飾的手法之一。

利用現成的市售零件

市面上其實有販售能簡單地重現螺栓、螺帽、鉚釘的零件。照片中是在日本當地模型店也很易於買到的MODELKASTEN製產品。包含了形狀相異的2種套組，以及蝶型螺帽（蝶帽）等形狀的零件。

這是MODELKASTEN製的鉚釘和螺栓套組。產品有著尺寸和形狀相異的各式套組。光是一片板形材料就設有諸多結構，當遇到自製模型必須大量使用到螺栓等結構的情況時，相當推薦使用這類產品。

這類市售套組的使用方法相當簡單，只要從框架或板形材料上割下來即可。作業時美工刀或筆刀最好選用厚度較薄、較鋒利的刀片。

拿專用工具來自製

其實市面上亦有販售可供自製螺栓和鉚釘的專用工具。左側照片為蝕刻片套組，右方照片為內含鎚打工具、打孔器、打孔台的套組。這類工具可用來製作各種大小不同尺寸的螺栓和鉚釘，對於會頻繁製作模型的玩家，尤其是有著細部修飾、自製模型需求的人來說，準備一套在手邊會相當方便好用。

這是蝕刻片零件的使用方法。先將廢棄框架的前端用打火機加熱至軟化，然後根據打算自製的尺寸和形狀，將廢棄框架按壓進相對應的孔洞裡去。

經由壓鑄方式形成鉚釘和螺栓狀結構的廢棄框架。

拿美工刀削下鉚釘和螺栓狀結構即可使用。

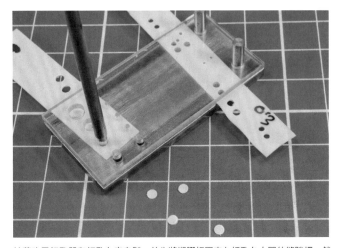

接著改用打孔器和打孔台來自製。首先將塑膠板固定在打孔台之間的縫隙裡，然後用打孔器對準孔洞進行敲打，這樣即可鑿出所需的塑膠片零件。

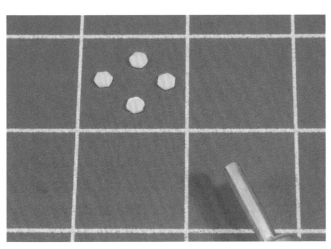

這就是經由鑿出塑膠片自製的六角形螺栓。由於必須自行打孔鑿出，因此僅限於使用0.3mm、0.5mm這類較薄的塑膠板。

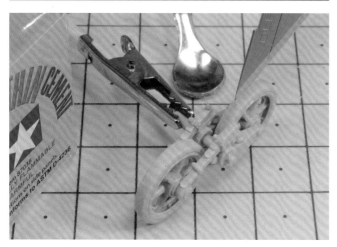

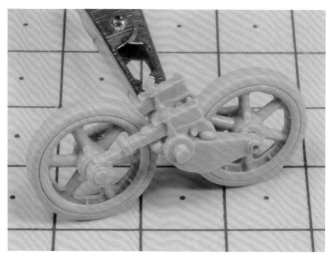

在此重製一號戰車A型懸吊系統處的螺栓。先將原有的細部結構削掉，再塗布模型膠水，然後用筆刀的刀尖刺住螺栓零件，藉此移動到所需位置上黏貼固定住。

以照片中位於零件成形面側面的部位來說（就這個零件而言，即上下兩側和零件周圍），該處的細部結構通常會較欠缺銳利感，因此重製後會發揮顯著效果。另外，亦可按照相同要領重製在修整、處理分模線過程中磨掉的螺栓或鉚釘。

《 以塑膠材料自製零件 》

為模型添加細部修飾時最常使用到的材料，當然就屬塑膠材料了。這方面以TAMIYA和evergreen的產品最廣為眾人所知，除了有普通的塑膠板之外，尚有方形棒、圓形棒，還有在表面設有凹凸起伏的塑膠板，以及剖面為L字形、ㄈ字形、H字形、Z字形的塑膠棒等各式各樣產品。這些不僅能用來添加細部修飾，對於改造、自製等作業來說也是不可或缺的材料。

為1/35比例一號戰車A型自製零件加以替換

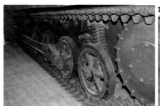

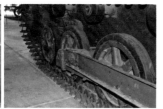

當製作技術達到一定程度後，即可參加實際車輛照片等資料，來挑戰為模型添加細部修飾。將形狀和尺寸不夠正確的部位、欠缺銳利感的細部結構，抑或細部結構做得不夠好的地方用塑膠材料重製，即可進一步提高模型的完成度。上方照片為拍攝自在西班牙柯羅索裝甲車輛博物館中展示的一號戰車B型底盤部位。

與實際車輛照片比對過後，發現懸吊系統梁的零件在尺寸（比例）上顯得小了些，上下兩側補強板和鉚釘的結構也做得不夠好。因此要將前述部位改用塑膠材料自製的零件取代。

以1/35比例來說，在此選用上下兩側都設有凸起的evergreen製ㄈ字形剖面塑膠棒來加工。先將原零件疊在該塑膠棒上，以便在相同的長度上加註記號。

以先前做的記號為準，將該塑膠棒裁切開來。雖然照片中是拿蝕刻片鋸搭配專用工具進行切割作業，不過就算用一般的美工刀或筆刀來切割也不成問題。

接著用鑽頭（手鑽）在左右兩側鑽挖出用來裝設在懸吊裝置上的孔洞。

經由裁切塑膠做出作為左右補強板部位用的零件。

進一步貼上圓形零件做出細部結構。要裝設這類細小零件時，用筆刀的刀尖刺著會比較易於移動到正確位置上。

接著再追加螺栓、鉚釘等細部結構後，這部分就大功告成了。與原有零件（上）相比較後就曉得，自製零件的效果（寫實程度）可說是一目了然呢。

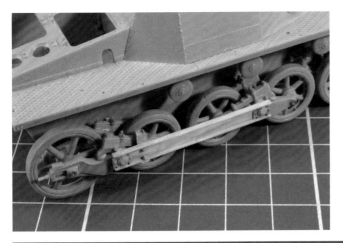
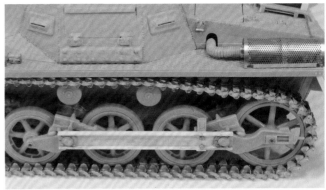

用塑膠材料自製了懸吊系統梁之後，黏合到一號戰車A型懸吊系統上的模樣。

用塑膠板為1/35比例 T-34 追加細部結構

塑膠板最適合用來為套件填補縫隙的材料。以TAMIYA製1/35比例 T-34為例，車身上側的左右底面留有大型開口。以該開口部位的尺寸為準，裁切出了面積相符的塑膠板，並且黏合固定在該處。

套件中省略了跳彈區塊，在此要拿 evergreen 的方形塑膠棒自製出該結構。

用 evergreen 製方形塑膠棒追加了位於車身前側頂面的跳彈區塊。

要將引擎網罩更換為蝕刻片網，因此用塑膠板自製內部閘板。首先測量長度，以此為準裁切塑膠板。

用塑膠板與圓形塑膠棒自製了閘板後，進一步黏合於該部位的模樣。雖然做起來並不難，卻能有效地讓模型顯得更美觀。

《 細小零件的加工 》

在此要比較一下一號戰車B型實際車輛（左側照片）與1/35模型（右方照片）的吊鉤扣具部位。這類細部結構也是需要自行添加修改的地方之一。對這類細小零件進行加工時，最好是像照片中一樣，讓零件本身仍與一部分框架相連，這樣會比較易於進行作業。

首先重現吊鉤扣具上的凹處。為了避免鑽挖偏位置，必須先用尖銳物品在打算鑽挖開孔處鑿出參考孔。照片中選用橡皮擦作為加工時能抵住零件的底座。

用鑽頭對準參考孔進行鑽挖。此時不僅要垂直地鑽挖開孔，更要避免損及零件的其他部位，因此必須謹慎地進行作業。

為吊鉤扣具鑽挖開孔後的狀態。從照片中可知，將零件保留在框架上確實較易於持拿＆作業呢。

將開口部位的下側削開，加工程鉤狀。

對經過加工的部位塗布流動型模型膠水，讓該處表面更顯光滑（抹平表面傷痕與切削痕跡）。

將零件從框架上剪下來後的模樣。

將加工完成的吊鉤扣具黏貼在砲塔和車身上。

接著要重現吊鉤扣具下側的板形部位。參考實際車輛照片估算出尺寸後，用0.3mm厚塑膠板裁切出所需大小。然後用鑽頭在每一片上各挖出2個孔洞。

《 零件表面的修整處理 》

將不必要的組裝槽填平

在此要將1/35比例T-34的燃料槽用組裝槽填平。首先是為該處插入尺寸&形狀相符的塑膠棒，然後塗布模型膠水。

等模型膠水乾燥後，將多餘的塑膠棒削掉。

由粗至細陸續使用400～1000號的砂紙將加工處打磨平整。

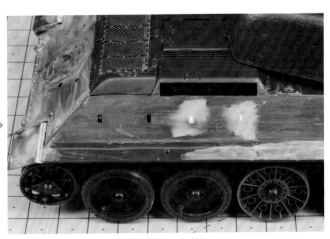

最後是用相當於1500號的海綿研磨片進行研磨。

塗布用溶劑稀釋過的TAMIYA基本型補土，藉此確認是否留有收縮凹陷、傷痕、空隙之後，再度用砂紙進行打磨。

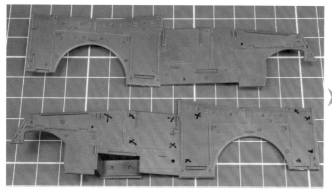

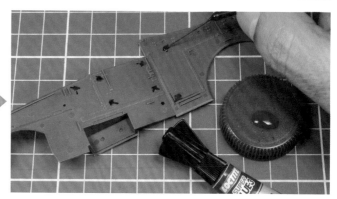

大尺寸零件內側會留有射出成形時造成的圓形凹槽，即頂出銷痕跡（照片中畫╳的部分）。有些較淺的頂出銷痕跡只要用砂紙就能磨平，不過有些痕跡較深，必須用瞬間膠和補土處理。如果是完成後被遮擋住的位置還無所謂，不過要是和照片一樣，剛好位於完成後也會被看到的地方，就非得修整一番不可了。

以這片零件的頂出銷痕跡來說，只要用瞬間膠來填補即可。首先是點狀塗布瞬間膠，多到會稍微溢出頂出銷痕跡。

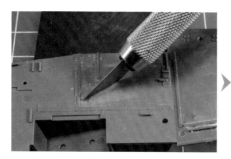

等瞬間膠完全乾燥後，就用筆刀將該處削平。

接著用砂紙打磨得更為美觀均勻些。這類作業選用P.4介紹的自製棒狀砂紙來處理會更方便。

再來是用相當於1500號的海綿研磨片進行研磨。

輕輕地塗布用溶劑充分稀釋過的TAMIYA基本型補土，藉此確認是否已經將頂出銷痕跡完全磨平了。

確認頂出銷痕跡處沒有留下收縮凹陷或凹痕，周圍也沒有留下砂紙磨痕之類的痕跡後，這部分的作業就算是告一段落了。

《 配合比例，進行厚度加工 》

零件有時會做得比實際應有的模樣（就比例上來說）更厚，導致該處顯得欠缺寫實感。舉例來說，戰鬥室裝甲板的上端、艙蓋周圍、檔泥板邊緣之類部位都是常見的例子。這類部位只要用筆刀從內側削薄，即可營造出與比例相符的寫實感。在此將以TAMIYA製1/35比例T-34的檔泥板為例進行講解。

將檔泥板內側的後緣用筆刀削薄。

將切削痕跡用平銼和砂紙打磨平整。若是只求顯得更薄，那麼做到這裡即可告一段落。

進一步加工做出戰損痕跡。使用尖嘴鉗等工具將檔泥板扳成扭曲變形的模樣，留下凹凸不平的痕跡。

將留在表面的傷痕用砂紙物品磨平。

薄薄地塗布用溶劑稀釋過的 TAMIYA 基本型補土。

用砂紙輕輕地打磨過之後就算是完成了。不僅塑膠零件的厚度顯得薄多了，加工做出戰損痕跡後，更是營造出了屬於戰車應有的氣氛。

《 不可或缺的鑽挖開孔加工 》

鑽挖開孔也是做模型時常進行的作業之一。遷就於塑膠零件的開模方式，機關槍的槍口、排氣管的排氣口等部位多半並未做成開口狀，必須自行鑽挖開孔。因此鑽挖開孔亦是能提高模型完成度的關鍵性重點。

在此要重現機關槍的槍口。機關槍是從正面就能看到的地方，因此有無做出槍口在完成後會變得相當醒目。照片中為 1/35 比例三號戰車的同軸機關槍零件。

鑽挖開孔時最需要留意之處，就在於千萬不能鑽偏中心位置。因此作業前必須先用針之類的物品在中心處鑿出參考孔。

在中心處鑿出參考孔後的狀態。若鑿孔時就偏離中心，只要用瞬間膠填平，重新鑿出參考孔即可。

照理來說，該選用適當直徑的鑽頭抵著參考孔鑽挖，不過範例是像照片一樣，轉動模型筆刀的刀尖開孔。

為了去除槍口內的傷痕和細微切削碎屑，因此塗布了流動型模型膠水。

槍口加工完成的狀態。要以實際槍械的照片為準，確保槍口（消焰器）的厚度與模型比例相符。

按照相同要領對 1/35 比例三號戰車的消音器處排氣管進行加工。

排氣口鑽挖開孔後的狀態。盡可能地削薄，可說是表現更寫實的作業重點。

《使用蝕刻片零件》

在提到用於細部修飾的材料時，頭一個想到的就是蝕刻片零件。近來在塑膠套件上市後，各廠商通常也會緊接著推出可供搭配使用的蝕刻片套組，使得這種材料逐漸成了普遍常見的模型相關產品。不過在使用蝕刻片零件進行加工之際，亦得準備相對應的工具才行。

製作車載工具的固定具

蝕刻片零件最適合用來為極小零件添加細部修飾，以及拿來表現厚度要盡可能薄一點的部位。以照片中（柯羅索裝甲車輛博物館裡的一號戰車Ｂ型）這類德國戰車的車載工具用固定具來說，使用蝕刻片零件來重現會有很不錯的效果。

拿筆刀將需要使用的零件裁切下來。由於蝕刻片零件既薄又細膩，用刀刃下壓截斷時可能會造成扭曲變形，因此一定要放在堅硬的台座上進行裁切。

將蝕刻片零件裁切下來後，多少會殘留一些接點。

剩餘接點一定要用銼刀和較粗的砂紙打磨平整。

若有必要加工成微幅彎曲，只要像照片一樣，用圓棒狀工具抵住零件，以滾動方式逐步壓彎即可。

要折彎成特定角度時，選用蝕刻片鉗（尖嘴鉗之類工具）來加工會比較易於處理。

用鑷子將把手裝到固定架上。事先用雙面膠帶把這類細小零件固定在台座上會比較易於作業。

用鑷子將把手從左右兩側夾緊，藉此固定住。不過蝕刻片零件本身較軟，一旦用力過度就會導致零件扭曲變形，還請特別留意這點。

選用瞬間膠進行黏合。由於這類零件相當細小，一旦塗布了過量的瞬間膠，紋路和細部結構就會被堵塞住，因此要用針或經由加熱拉絲法做出的塑膠絲沾取瞬間膠進行點狀塗布。

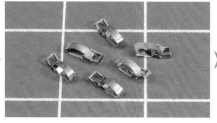

德國戰車的車載工具固定具組裝完成。各部位的組合方式和彎折加工幅度最好以實際車輛照片為準。

用蝕刻片做出車載工具固定具之後，進一步裝設到套件上的模樣。由照片中可知，利用蝕刻片來重現細部結構的效果相當好呢。

重現引擎網罩處的金屬網

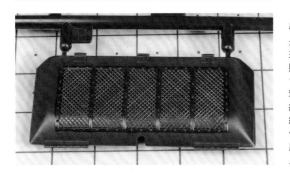

引擎網罩處金屬網也是經常用蝕刻片零件來表現的部位之一。照片中為 TAMIYA 製 1/35 比例 T-34 的引擎網罩零件，屬於以細部結構來表現金屬網部位的一體成形零件。接下來要將其金屬網部位更換為蝕刻片零件。

許多家廠商都有推出可供 TAMIYA 製 1/35 比例搭配 T-34 的蝕刻片零件，範例中選用了 eduard 的產品（T34/85 用，商品編號 TP006）進行作業。

將原本設有網狀細部結構的部位挖掉。首先是沿著網狀部位的內側鑽挖出一圈孔洞。

將斜口剪逐一伸進各孔洞彼此相連處加以剪斷，藉此把網狀部位整個剪掉。

將網狀部位整個剪掉後的狀態。

用平銼將開口部位內側凹凸不平的剪裁痕跡打磨平整，然後陸續用砂紙、海綿研磨片進一步修整得更美觀。

為了提高黏合在塑膠零件上的咬合力，因此蝕刻片零件的接合面要打磨得粗糙些才行。基於避免打磨時造成蝕刻片扭曲變形的考量，作業時一定要放置在堅硬的台座上處理。

將需要使用的網狀零件從框架裁切下來。用銼刀、砂紙磨平剩餘的接點後，為了配合塑膠零件表面的彎曲幅度，因此要將網狀零件適度壓彎才行。

作業中還要反覆與塑膠零件試組，藉此確認要將蝕刻片零件壓彎到什麼程度。為了增加打底劑和塗料的咬合力，表面也要事先用砂紙打磨過才行。

為了確保黏合位置無誤，於是選用了剝除時不會造成蝕刻片零件扭曲變形的遮蓋膠帶，藉此將蝕刻片零件暫時固定在正確的位置上。

再來是拿加熱拉絲法做出的塑膠絲沾取瞬間膠，以便從內側黏合蝕刻片零件。

如照片中所示，只要從內側進行黏合，即可呈現相當美觀工整的模樣。

不僅如此，還能利用蝕刻片零件本身的特質將網狀部位壓彎，得以輕鬆地營造出戰損痕跡呢。

13

《 使用金屬線添加細部修飾 》

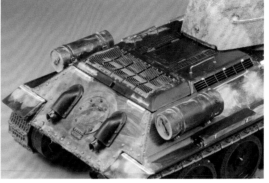

戰車等 AFV 上通常裝設有許多扶手欄杆、把手、鏈條、彈簧之類的物品。不過以模型的塑膠零件來說，這類部位不乏並未將剖面製作成正圓形，或是尺寸顯得過大，甚至是連同車身零件一體成形的情況，導致損及寫實感。而且這類細小零件在塗裝和舊化之際也很容易破損。因此最常見的處理方式，就是將這類部位改用金屬線（金屬材料）重製。

事先備妥會很方便好用的工具

想要製作多個長度相同的扶手欄杆其實相當費事。對這類加工來說格外方便的，就屬能夠輔助折彎金屬線的彎折工具了。雖然照片中介紹了 RP 工具公司推出的柄形彎折工具，不過也有其他廠商推出的同類型工具可選擇。

以做模型來說，包含零件本身尺寸、組裝槽之間的距離等部分在內，通常都必須精準測量到零點幾公釐的程度才行。另外，自製零件多半都很小，因此也可能會遇到用尺規難以測量的部位。遇到這類狀況的話，選用游標尺來測量是最方便的。

事先備妥會很方便好用的工具

在此要用金屬線來自製 1/35 比例 T-34 的欄杆。範例中選用了直徑 0.5mm 的銅線。先測量套件本身的扶手欄杆長度後，再用彎折工具來將銅線折彎。

折彎後的銅線。銅線本身要事先預留得長一點才行。

銅線裁切成適當的長度。只要使用彎折工具，即可輕鬆地做出多個長度相同、彎折角度相同（折彎處呈現明顯稜角）的扶手欄杆零件。

為了避免開孔時鑽偏位置，必須用針等尖銳工具，事先在打算裝設扶手欄杆的位置上鑿出參考孔。

用鑽頭抵住參考孔後，即可開始鑽挖開孔。雖然孔洞的直徑照理來說要和銅線相同，不過最好還是用直徑稍大一點的鑽頭來開孔。

用針尖或經由加熱拉絲法做出的塑膠絲沾取瞬間膠，以便黏合扶手欄杆。

只要將塑膠材料夾在扶手欄杆與車身之間，即可確保車身與扶手欄杆之間的空隙維持均勻一致。

製作T-34的細小零件 1

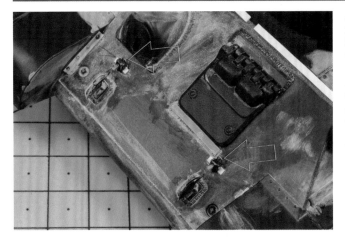

以1/35比例的模型來說，多半會省略小型把手、握把、吊鉤扣具之類的結構，或是設計為與車身和裝甲板等處一體成形的構造。將這類細小零件也用金屬線重現的話，完成時肯定會顯得更美觀。在此要以T-34為例進行解說。

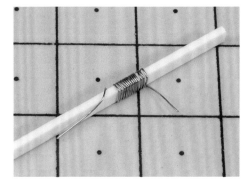

首先介紹如何製作拖曳纜線固定具上的小握把（左側照片箭頭所指處）先將銅線纏繞在尺寸與握把內側相符的方形塑膠棒上。為了折出明顯的邊角，纏繞時要用力點才行。

在銅線仍纏繞於塑膠棒上的狀態下，用銳利的筆刀從上方把底面割開來。

小型零件裁切完成。只要採用這個方法，即可一舉做出許多個同樣尺寸的零件。

測量正確尺寸，將多餘部分削掉。要對這麼小的零件進行切割作業時，一定要先用雙面膠帶固定住。

製作T-34的細小零件 2

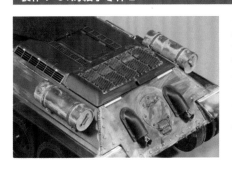

各部位的把手、握把類結構也都能用相同要領製做出來。另外，原本設計為與塑膠零件上一體成形的T-34外部燃料槽處把手等結構亦要改用金屬板重製。

與打算重現處寬度相同的金屬板

用塑膠板自製的治具

接著要製作板狀的把手。首先是挑選寬度與打算重現處相同的金屬板（相對地較軟的材質），以及準備用塑膠板自製的治具。

將金屬板放在塑膠板製治具上，然後拿鑷子用力夾緊，藉此加工成匚字形。

塑形成功後，即可用筆刀削掉多餘的部分。

繼續製作多個同類型的把手。最後用瞬間膠將這些把手黏合在燃料槽上。

M4戰車上設有諸多小型吊鉤扣具（拖曳掛鉤），但在模型上多半是以車身和砲塔零件一體成形的細部結構來呈現。當需要製作諸多形狀相同的零件時，先自製專用工具會較為方便。範例中是在木製洗衣夾內側加工黏合了能做出吊鉤扣具形狀的金屬棒（照片中線鋸的鋸刃）。

只要用自製工具夾一下直徑0.2mm的銅線，即可陸續彎折出許多形狀相同（梯形）、尺寸一樣的部分供加工之用。

從經過加工的銅線上把梯形部位裁切開來，這樣即可製做出許多小型吊鉤扣具。

削掉原本設置在車身和砲塔零件上的吊鉤扣具結構前，為了易於辨識該把自製吊鉤扣具設置在哪裡，必須先用描圖紙複寫出原有的位置何在。

削掉原有的結構後，以描圖紙上的位置為準鑿出記號，然後用鑽頭開孔。這樣一來即可裝設先前做出的小型吊鉤扣具。

當然也要一併重現位於小型吊鉤扣具兩側的圓形裝設基座。這部分是利用美工刀的刀尖刺著塑膠製鉚釘零件來進行黏合固定作業。

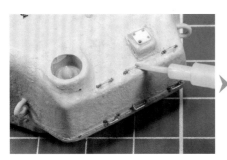

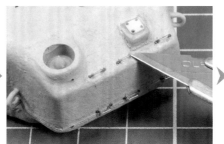

為鉚釘塗布流動型模型膠水後，塑膠會隨之軟化。

用美工刀的刀刃側面將鉚釘逐一壓平。

砲塔後側的小型吊鉤扣具製作完成。由於改用銅線重製，因此營造出了精密感呢。

在此要為引擎室的燃料注入口蓋添加細部修飾。

車身頂面的操作席用艙蓋也省略了細部結構，因此同樣要經由自製各零件予以重現。

〔自製零件1〕的做法

燃料注入口蓋要選用直徑適合的金屬線（單芯線）來製作。

在打算插入金屬線的地方用直徑0.3mm鑽頭開孔。

將加工成L形的金屬線插入該孔洞內並黏合固定住。

接著要用2根極細金屬線來製做出燃料注入口蓋的鏈條。

將2根極細金屬線的兩端分別用尖嘴鉗和鑷子夾住,藉此絞揉成1根。

接著把金屬線放在堅硬的台座上,然後用鎚子敲平,這樣一來即可加工成鏈條狀。

〔自製零件3〕的做法

再來是製作操縱席艙蓋的彈簧。首先是以較粗的銅線為芯,把極細銅線纏繞上去。

將芯抽出來後,用銅線纏繞出的彈簧狀零件就完成了。最好是做得稍微長一點。

裁切成所需的長度,並且將兩端扳成水平狀,這麼一來就大功告成了。

1-5 裝甲板的表面修飾

想要讓AFV模型顯得更寫實時,除了細部結構方面的加工之外,為裝甲板營造出特定質感也是有效的手段之一。這部分包含了表面粗糙的鑄造裝甲、凹凸不平的焊接痕跡、裝甲板裁切面等形式,接下來就要講解如何為車身各部位做出屬於該處特徵的質感表現。

《 鑄造裝甲的表現 》

使用補土來表現的方法

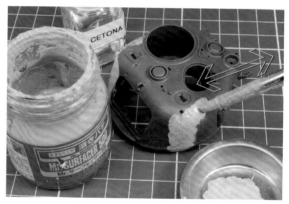

在此要以TAMIYA製1/35比例M4雪曼的鑄造砲塔為例進行解說。要準備的工具材料有GSI Creos製Mr.底漆補土500號(瓶裝版)、丙酮,以及已經使用的粗漆筆。亦可拿其他產品,例如TAMIYA基本型補土、溶劑代用。

將Mr.底漆補土500號(或是基本型補土)用丙酮稀釋後,用漆筆薄薄地逐步塗布在砲塔表面上。

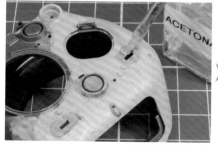

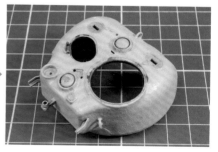

要是塗布到了潛望鏡基座之類不需要添加鑄造表現的部位上也沒關係,只要用丙酮(溶劑)將該處的底漆補土擦拭掉即可。

薄薄地塗布完畢後,暫且靜置等候乾燥,然後再度薄薄地塗布。反覆進行這道作業數次之後,即可營造出如同鑄造的質感了。

作業完成的M4砲塔。底漆補土不要一口氣塗布,而是要分成左半部、右半部進行作業。

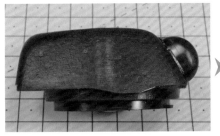

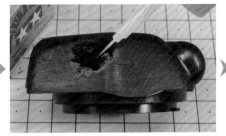

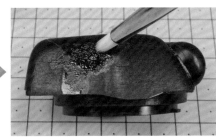

在此以 TAMIYA 製 1/35 比例 T-34 的鑄造砲塔為例解說。套件雖已經做出鑄造質感的結構，但考量模型的視覺效果，因此要進一步凸顯鑄造質感才行。

先為砲塔側面塗布稍微多一點的流動型模型膠水。

用筆毛較軟的油畫筆輕輕地拍打（壓印）先前塗布模型膠水處，使表面能變得較粗糙。

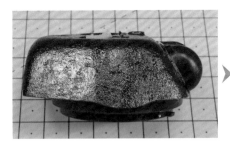

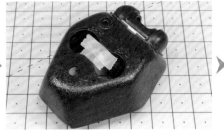

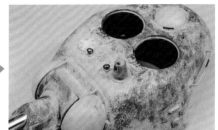

等膠水乾燥後，確認表面質感的效果。若是覺得有表現不足的地方，就按照相同要領補足吧。

側面完成後，接著為正面、後面與頂面（無須添加鑄造質感處就貼上遮蓋膠帶）施加相同的處理。

為了確認成果是否符合鑄造質感應有的模樣，因此最後還要拿用溶劑稀釋過的補土進行水洗作業。

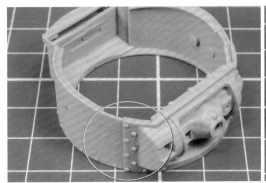

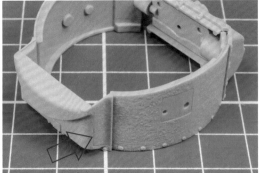

在此要以 TAMIYA 製 1/35 比例華倫坦 Mk. II／IV 的砲塔零件為例解說。由於砲塔正面和側面的接合部位是用螺栓來固定，維持套件原樣並不成問題。不過砲塔後方側面的零件接合部位（右側照片中箭頭所指處）就與實際車輛有所出入，必須修正才行。

首先是為零件接合部位和其周圍塗布 TAMIYA 基本型補土。

靜置 15～20 分鐘後，用沾取了溶劑的平筆將補土抹散開來。

充分乾燥後，不僅看不出接合部位，也一併營造出鑄造的質感。

《 裝甲板焊接痕跡的表現 》

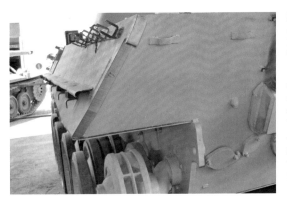

戰車本身是由複數裝甲板所構成的，不過仍可在裝甲板接合處看到焊接痕跡，以及在裝甲板裁切面看到切削之類的痕跡。右方照片中為法國索繆爾戰車博物館所展示的豹式 G 型，但可以看到在車身側面裝甲板的後側確實有著這類痕跡。雖然現今的套件多半有連同這類細部結構都製做出來，不過早期套件通常都省略了這類細節，而且即使是現今的套件，有時還就於開模方式，還是免不了會有刻意省略的部分。

想要重現焊接痕跡或裁切面的話，只要用筆刀或美工刀就能輕鬆地做出來。若是有電熱刀（或是照片中這類代用品）可用就更好了。

用筆刀對打算做出焊接痕跡處進行雕刻（刻得凹凸不平）。若是改用電熱刀來處理的話，那麼要特別留意，可別刻過頭了。

用砂紙或尼龍菜瓜布之類物品輕輕地摩擦該處，讓切削痕跡的稜邊不會那麼醒目。

接著是塗布流動型模型膠水，使切削痕跡能顯得更柔和。

《 其他焊接痕跡的表現 》

不僅裝甲板的接合部位，後續追加的零件也會留有焊接痕跡。照片中為柯羅索裝甲車輛博物館中展示的四號戰車H型，可以看到車身前側頂面留有焊接痕跡的通風口裝甲罩。

接下來要用筆刀和TAMIYA基本型補土等工具材料來重現這類痕跡。

在此要讓TAMIYA製1/35比例T-34車身正面機槍架的焊接痕跡能顯得更寫實。首先是用筆刀（或是電熱刀）刻出焊接痕跡。

接著為了重現疊加上去的焊接痕跡，因此用流動型模型膠水黏合經由加熱拉絲法做出的塑膠絲。

將塑膠絲也用筆刀刻出痕跡後，再對焊接痕跡處塗布流動型模型膠水，藉此讓稜邊不會過於醒目，也讓該處的模樣能顯得柔和些。

由於TAMIYA製1/35比例T-34省略操縱席艙蓋下的跳彈板，因此用塑膠板追加重現。

跳彈板處焊接痕跡是以TAMIYA基本型補土來重現的。先用筆刀將補土裁切成細條狀，接著塗布在跳彈板下方。藉由塗布丙酮（或溶劑）使補土能緊密地附著。

塗布補土。

裁切成細條狀的補土。

再來是用筆刀輕輕地在補土上刻出痕跡。

最後是為焊接痕跡處塗布丙酮，藉此讓稜邊能顯得更加柔和。

《 重現英文與數字的細部結構 》

戰車和裝甲車輛的部分鑄造零件上，會一併壓鑄出象徵工廠名稱、零件編號、生產序號等資訊的英文和數字。這類細部結構當然也是值得重現之處。照片中為柯羅索裝甲車輛博物館中展示的四號戰車H型，可以看到在懸吊系統基座上壓鑄出了一段編號。

藉由市售專用水貼紙來重現

在此要使用ARCHER公司製「ARCHER FINE TRANSFERS」（產品編號AR88007）來重現M4雪曼的差速器罩處鑄造數字。該產品可供重現1/35、1/48、1/72的鑄造標示和編號，而且是將圖樣加工成浮雕狀的水貼紙。

使用方式和一般水貼紙沒兩樣。將需要使用到的圖樣裁切下來後，經由搭配水貼紙軟化劑＆密合劑，使水貼紙能密合黏貼於模型面上。

沿用框架標示牌上的結構

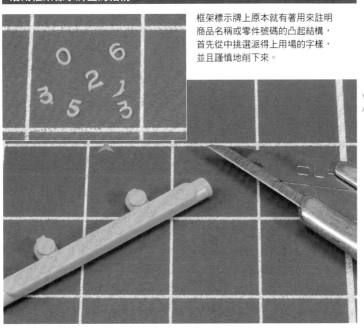

框架標示牌上原本就有著用來註明商品名稱或零件號碼的凸起結構，首先從中挑選派得上用場的字樣，並且謹慎地削下來。

從框架標示牌上把號碼削下來後，用模型膠水黏貼到打算重現鑄造號碼的部位上（範例中為M4的砲塔側面）。

再來是薄薄地塗布用溶劑稀釋過的TAMIYA基本型補土，藉此填滿砲塔側面與號碼之間的縫隙，使兩者能融為一體。

從其他零件複製細部結構

在此要從有做出M4懸吊系統處鑄造號碼的其他廠商製產品（愛德美製）上複製出該結構來使用。

首先是對設有鑄造號碼處厚厚地塗布亨寶推出的遮蓋液「Maskol」。

等遮蓋液完全乾燥之後，即可從零件表面剝起來。此時記得確認號碼部位是否有缺損。

以剛才剝起來的遮蓋液薄膜為模具，將GSI Creos製Mr.底漆補土500號（用其他廠商的同類型產品也行）薄薄地塗布在內側（數字周圍要更薄一點）。

等底漆補土乾燥且完全硬化後，即可從遮蓋液模具內剝起來。

以懸吊系統處的凹槽面積為準，將號碼周圍裁切成適當的尺寸。

在打算黏貼鑄造號碼的位置塗布流動型模型膠水。

將翻模複製出來的鑄造號碼黏貼到所需位置上。

塗布用溶劑稀釋過的 TAMIYA 基本型補土，使鑄造號碼能與周圍融為一體。

《 重現防磁塗層 》

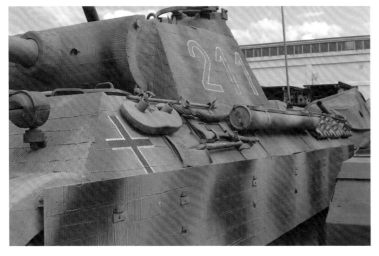

在製作第二次世界大戰中期～後期的德國戰車時，最為費事的作業之一，就屬做出施加在砲塔和車身上的反吸附式地雷用防磁塗層了。防磁塗層有著諸多塗布模式。這方面有著標準的橫條紋模式、在三號突擊砲上可以看到的格狀模式，以及照片中這輛豹式 A 型（索繆爾戰車博物館展示車輛）所施加的模式。在模型領域可以用來重現防磁塗層的方法有許多種，在此要介紹最為簡單的 2 種方法。

最為簡單的方法，就是使用有製做出防磁塗層結構的市售貼片類材料。各廠商在這方面都有推出樹脂製、蝕刻片製、貼紙式等各式各樣的產品。範例中選用了 ATAK 公司推出的樹脂製「1/35 比例 豹式 G 型用防磁塗層」來進行解說。

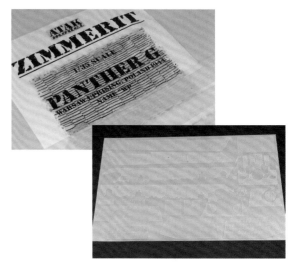

先將零件裁切下來。雖然是樹脂製貼片，不過就算是用美工刀也能輕鬆地裁切。若是搭配鐵尺之類物品進行作業，更有助於裁切得工整美觀喔。

由於是樹脂製產品，因此必須選用瞬間膠來黏合，這方面建議選用硬化時間較長的果凍型瞬間膠。

由於零件的黏合面積較廣，因此想要一舉黏貼至定位會有困難。之所以選用硬化時間較長的果凍型瞬間膠，目的就是為了便於調整零件黏貼位置。

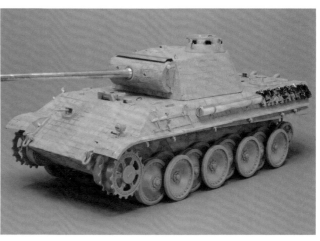

樹脂製零件黏貼完畢後，就在樹脂製零件與塑膠零件之間塗布用溶劑稀釋過的 TAMIYA 基本型補土，以免留下空隙。

為 TAMIYA 製 1/35 比例豹式 G 型黏貼了樹脂材質防磁塗層貼片之後的狀態。貼片的接合線和蝕刻片零件表面均另行塗布了 TAMIYA 基本型補土。

雖然範例中選用了較易於買到的TAMIYA製AB造形補土，不過就算選用其他廠商推出的AB補土來製作也行。

許多廠商也有另行發售可供製作防磁塗層的專用工具。照片中為MODELKASTEN推出的「防磁塗層滾輪＆壓印器5柄套組」。

首先是將分別為白色與黃色的A、B劑裁切出相同分量，然後充分地柔捏混和均勻。

拿圓筒狀容器將補土盡可能地桿薄。此時要記得先在切割墊和補土表面灑一些爽身粉，以免補土沾黏在切割墊或容器上。

這是打算用來重現防磁塗層的威龍製1/35比例虎二式保時捷砲塔。

將AB補土片黏貼到砲塔零件上。此時也要將補土片用力按壓平整，確保能充分地密合包覆於零件表面上。

謹慎地割除多餘的補土。

在補土表面塗布爽身粉，然後用防磁塗層滾輪壓印出紋路。

全面施加防磁塗層後的模樣，亦添加了小型艙門和焊接痕跡等結構。

採用這個方式製作的話，只要用筆刀的刀尖等物品進一步加工，即可輕鬆地做出防磁塗層有局部剝落的狀態了。

使用樹脂製零件

模型玩家之間經常會用塑膠製套件來搭配蝕刻片零件，或是樹脂製套件或零件套組的形式進行製作。樹脂製產品的種類相當多樣化，有著從適合添加細部修飾到拿來重現改造車輛，以及增加配件等廣泛的用途，可說是充滿了魅力的商品。近來知名廠牌塑膠製套件直接內含改造零件、配件這類樹脂製零件的情況也不並罕見呢。

樹脂製產品的廠商其實遠比塑膠模型廠商還多。照片中為 DEF.MODEL 推出的 1/35 比例「追獵者式火焰噴射戰車 改造零件套組」。在此要以這款套件的零件為例，簡單地講解樹脂製零件的使用方法。

拿樹脂製零件來製作時，使用的工具基本上和塑膠製零件相同，不過最好額外準備一柄模型鋸。另外，黏合時必須使用瞬間膠才行。

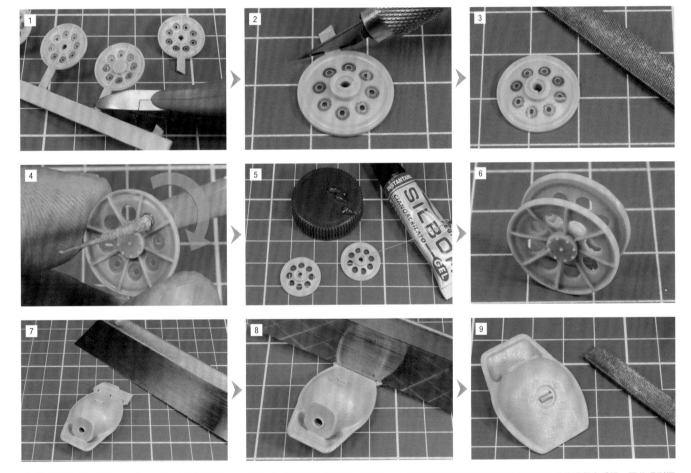

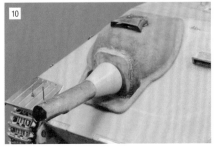

❶用斜口剪把零件從框架上剪下來。由於樹脂製零件比塑膠製零件更易於在剪裁過程中受損，因此遇到極小、極細零件時一定要格外謹慎。

❷將零件上的剩餘注料口削掉。

❸用銼刀和砂紙把殘留的注料口切削痕跡打磨工整。

❹樹脂製零件在空隙部位裡經常會有薄薄的樹脂殘留，同樣要削掉並打磨工整。

❺組裝時要選用瞬間膠來黏合。先用針或經由加熱拉絲法做出的塑膠絲之類物品沾取瞬間膠，藉此塗布在接合面上。

❻將內／外側零件黏合完成的惰輪。

❼要削掉較大的注料口時，就得改拿模型用薄刃鋸來處理。

❽為了避免損及零件本身，因此要從稍微預留一點注料口的位置動刀鋸開。

❾剩餘的注料口就用銼刀和砂紙打磨平整。

❿黏合到塑膠零件上時也是得使用瞬間膠。

基本塗裝

學會組裝的方法後，接著就要進入基本塗裝的階段了。

本章將會講解從單色塗裝到迷彩塗裝、進一步運用明暗營造色調變化，

以及能表現條狀汙漬的預置陰影等，

需要在舊化作業之前施加的基本塗裝技法。

同時亦會一併解說運用噴筆和筆塗的塗裝方法、如何修正塗裝，

以及水貼紙的黏貼方法，還有標誌的描繪方式。

基本塗裝的方法

雖然基本塗裝包含了單色塗裝、迷彩塗裝等多種形式，但一般來說，絕大部分作業都是運用噴筆（噴塗）來進行的。即使名為單色塗裝，實際上也並非只要塗裝作為底色的單一顏色就好，還得透過增添明暗賦予分量感，以及運用添加褪色和髒汙效果營造出色調變化才行。另外，想要重現迷彩或標誌類圖樣時，不僅會使用到噴筆，亦會運用到筆塗、遮蓋等各式各樣的手法。

噴筆有著許多種款式，這方面只要根據自身需求和喜好來選購就好。

要使用噴筆進行塗裝時不可或缺的道具，就屬空壓機了。這方面也有著從入門機種到高階機種的多樣化款式。

《 塗裝前的準備 》

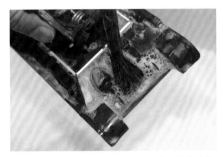

塗裝前，必須將沾附在模型表面的灰塵、削磨碎屑等雜質清理乾淨，此外，若有脫膜劑或指紋等油脂殘留，也會導致塗料無法順利附著在零件表面上，因此也得一併清洗乾淨才行。

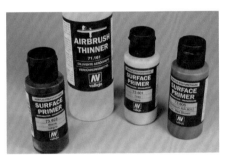

使用塗料上色之前，必須先塗布作為底漆的打底劑或底漆補土才行。雖然照片中介紹的是 vallejo 公司製產品，不過 TAMIYA 和 GSI Creos 等廠商也有推出各式同類型產品，因此只要根據塗裝目的、是否便於購買到來選用即可。

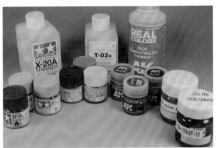

各廠商也都有推出壓克力水性漆、琺瑯漆、硝基漆等不同性質的塗料。這些塗料在製作模型時都經常會使用到，只要因應作業內容選購使用即可。各廠商也都有推出各式塗料的專用溶劑，這方面同樣選擇便於購得的來使用就好。

《 塗布底漆補土 》

底漆補土要分兩階段進行塗布。一開始是使用拿溶劑稀釋過的底漆補土（底漆補土＋溶劑＝20％＋80％）。

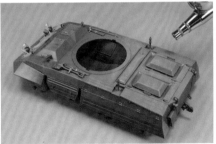

用噴筆以離模型約7～8cm遠的幅度薄薄地噴塗底漆補土。

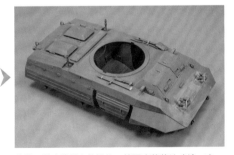

等第一道底漆補土乾燥後，就再度薄薄地噴塗一次。在這個階段要仔細檢查模型表面是否有碎屑或灰塵殘留，以及有無傷痕或是遺漏修整處理的地方。

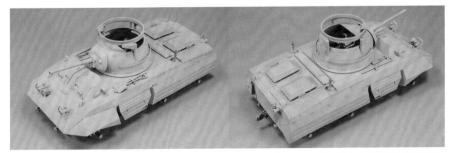

第2階段使用的底漆補土要比先前濃一些（底漆補土＋溶劑＝50％＋50％），同樣是用噴筆薄薄地噴塗2～3次。不過這終究只是底漆，因此必須以不會堵塞住細部結構和紋路為前提，薄薄地進行噴塗。

《 單色塗裝的做法 》

範例：M8裝甲車的軍綠色單色塗裝

〔為軍綠色添加色調明暗變化的方法〕

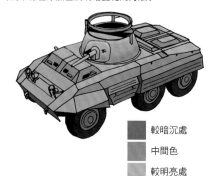

較暗沉處
中間色
較明亮處

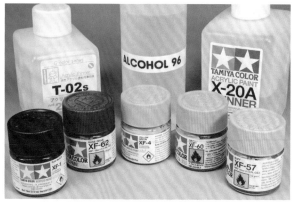

替M8塗裝所準備的是TAMIYA製壓克力水性漆。也可改用GSI Creos的Mr.COLOR等他廠產品。

首先要以M8裝甲車為例講解施加單色塗裝的方法。

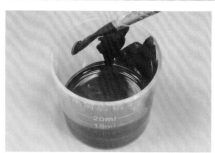

基本色的軍綠色選用TAMIYA水性漆XF-62。照片中是從瓶裝裡取出的狀態，但並不會直接使用。

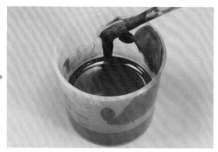

必須加入TAMIYA的X-20A壓克力水性漆溶劑，稀釋XF-62軍綠色之後才能使用。

塗布作為底色的顏色

用噴筆來塗裝經過稀釋的XF-62軍綠色。用噴筆來塗裝模型時，必須維持8 cm以上的距離才行。

第一次漆噴塗完畢時的模樣。塗裝時要以避免造成積漆為原則，薄薄地廣泛進行塗布。

反覆噴塗XF-62軍綠色之後，總算將底色（最為暗沉的陰影色）塗裝完畢了。由於受到縮尺效應的影響，因此顏色會比實際車輛更暗沉。

添加高光

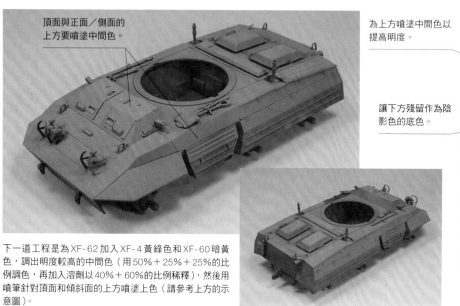

頂面與正面／側面的上方要噴塗中間色。

為上方噴塗中間色以提高明度。

讓下方殘留作為陰影色的底色。

下一道工程是為XF-62加入XF-4黃綠色和XF-60暗黃色，調出明度較高的中間色（用50％＋25％＋25％的比例調色，再加入溶劑以40％＋60％的比例稀釋），然後用噴筆針對頂面和傾斜面的上方噴塗上色（請參考上方的示意圖）。

為砲塔塗裝和車身一樣的底色後，亦經由噴塗中間色讓明暗色調能有所變化。

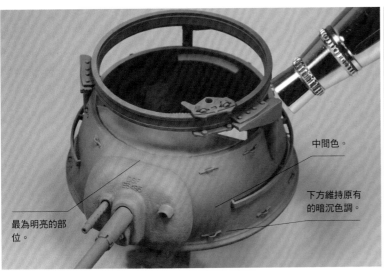

中間色。

下方維持原有
的暗沉色調。

最為明亮的部
位。

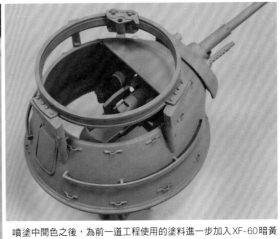

噴塗中間色之後，為前一道工程使用的塗料進一步加入XF-60暗黃
色，藉此調出更為明亮的顏色作為高光色。接著就是拿這份塗料將
各頂面的中央、正面／側面的上方塗裝得更為明亮。

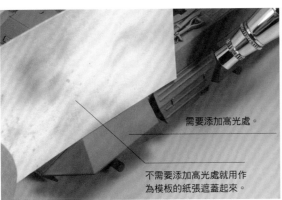

需要添加高光處。

不需要添加高光處就用作
為模板的紙張遮蓋起來。

車身也要添加高光，不過側面傾斜部位只要針對傾斜幅度較淺處，用
明亮的塗料添加高光即可。因此要先用作為模板的紙張遮蓋住不需要
添加高光處，再進行噴塗。

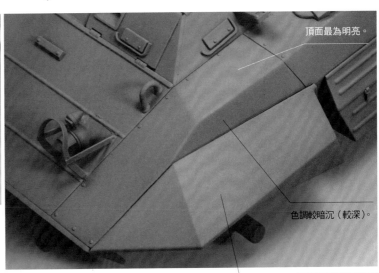

頂面最為明亮。

色調較暗沉（較深）。

這面裝甲由上到下隱約呈現明亮色
→暗沉色的光影效果。

施加了基本塗裝後的M8裝甲車。由於頂面和傾斜面的上方顯
得較明亮，下則是看起來較暗沉，因此成功地藉由色調變化
營造出了分量感。

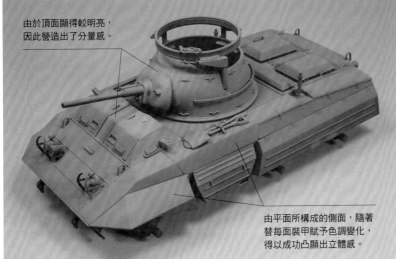

由於頂面顯得較明亮，
因此營造出了分量感。

由平面所構成的側面，隨著
替每面裝甲賦予色調變化，
得以成功凸顯出立體感。

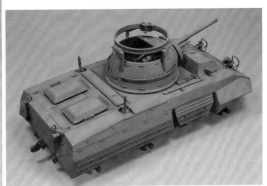

用噴筆添加髒汙表現

採用將噴塗量控制在極小範
圍內的方式進行細噴。

為前一道工程的塗料加入
XF-60暗黃色，並用溶劑稀
釋，然後用噴筆來噴塗出斑
駁狀痕跡，藉此表現沾附在
車身頂面的塵埃。

用紙張之類物品遮擋
住，以免塗料沾附到
不必要的部位上。

使用和前一道工程一樣提高了明度的塗料,為車身正面和側面等處添加沙塵經雨水沖刷而往下垂流的痕跡。這部分用噴筆進行細噴,藉此添加由上往下延伸的條狀汙漬痕跡。

只要用紙張遮著,並且用噴筆沿著邊緣進行細噴,即可輕鬆地呈現汙漬筆直往下垂流的感覺。

用偏白條狀痕跡來表現汙漬的部位。

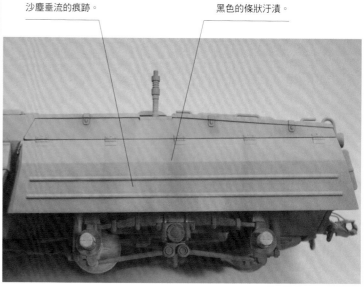

沙塵垂流的痕跡。

黑色的條狀汙漬。

進一步將TAMIYA壓克力水性漆XF-1消光黑稀釋至90%,然後按照前一道工程的要領用噴筆進行細噴,藉此添加從凸起部位(合葉、固定用扣鎖)和紋路附近等處垂流下來黑色汙漬痕跡。

亦要添加從小型吊鉤扣具(拖曳掛鉤)處垂流下來的黑色汙漬痕跡。

機槍架軌道上也添加了機關架的痕跡。

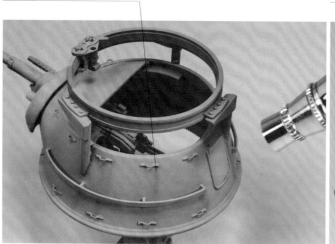

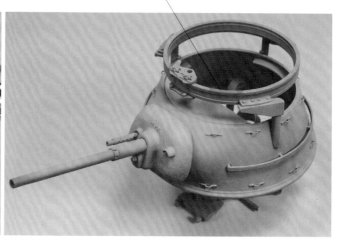

砲塔也要添加和車身同類型的條狀汙漬痕跡。

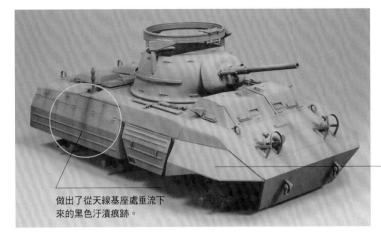

基本塗裝完成的M8裝甲車

車身色選擇了第二次世界大戰時期作為美軍車輛標準色的軍綠色。為了避免單色塗裝顯得過於單調，因此講究地添加了明暗色調變化。頂面和正面及側面的上方為明亮色，車身下方為暗沉色，兩者之間則是使用中間色，藉此施加由上而下的光影效果後，得以讓整體顯得更具分量感，同時也凸顯出凹凸起伏之處。

針對欠缺凹凸起伏等細部結構的平坦部位，色調看起來會顯得格外平淡無奇，因此改為經由添加汙漬，賦予變化。

做出了從天線基座處垂流下來的黑色汙漬痕跡。

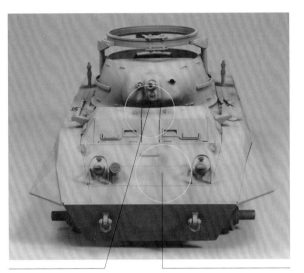

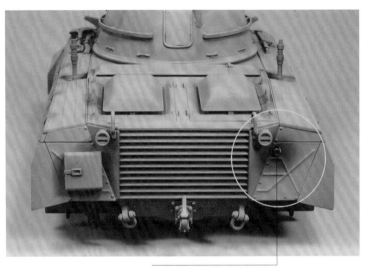

砲盾處機槍口一帶、車身正面的操縱室艙門一帶也都添加了汙漬。

車身正面是完成後最為醒目的部位之一，因此一定要講究地添加陰影。

排氣口一帶的煤灰汙漬亦是在基本塗裝階段就得添加。

運用明暗色賦予變化後，看起來也更具分量感了。

各凸起狀細部結構一帶同樣都添加了汙漬。

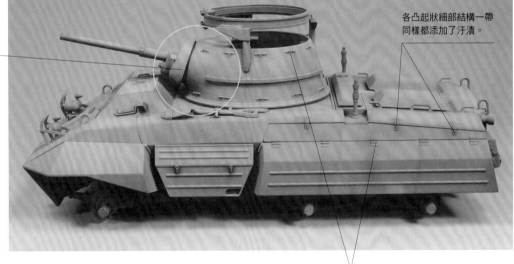

黑色條狀汙漬是詮釋成從吊鉤扣具和合葉等部位垂流而成。

1：一開始塗裝的底色（最為暗沉處）
　　XF-62軍綠色
2：第2次塗布的中間色
　　XF-62軍綠色（50%）＋XF-60暗黃
　　色（25%）＋XF-4黃綠色（25%）
3：最為明亮的高光色
　　中間色＋XF-60暗黃色
4：塵埃類汙漬
　　高光色＋XF-60暗黃色
5：黑色汙漬
　　XF-1消光黑（加入90%溶劑稀釋）

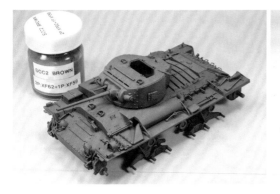
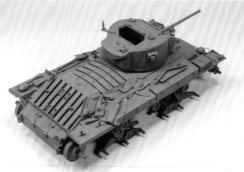

一開始先用噴筆為整體塗裝底色，也是用TAMIYA壓克力水性漆XF-62軍綠色＋XF-59沙漠黃調出的英國戰車色SCC2棕色。

為頂面和上方一帶噴塗明亮色作為高光。

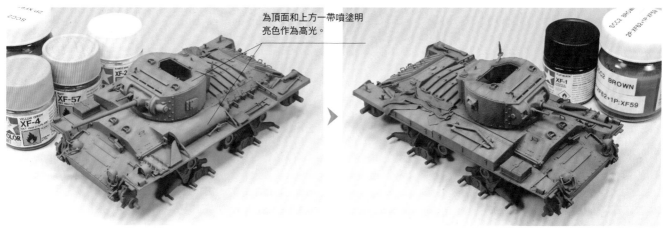

接著是為底色加入XF-57皮革色、XF-4黃綠色、XF-2消光白調出明亮色，藉此為頂面／側面的上方添加高光，使明暗的色調能有所變化。

在底色加入少量XF-1消光黑後，針對凸起物、細部結構一帶與紋路等處，薄薄地進行細噴，藉此添加陰影，使這些地方更具立體感。

塗布底色後，用較明亮的中間色對頂面／側面上方等處進行噴塗。

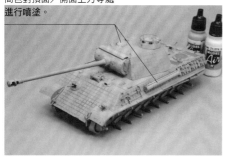

為了經由單色塗裝來呈現大戰後期德軍車輛作為基本色的暗黃色，因此用vallejo漆的081戰車暗黃色為整體施加塗裝，然後用074雷達罩皮革色為頂面和各部位的上方進行噴塗。

頂面噴塗更明亮的顏色，使高光效果能顯得更強。

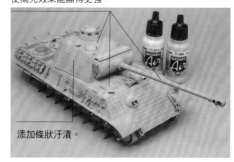

添加條狀汙漬。

在vallejo漆074雷達罩皮革色加入少量050淺灰色，進一步針對局部範圍添加高光。

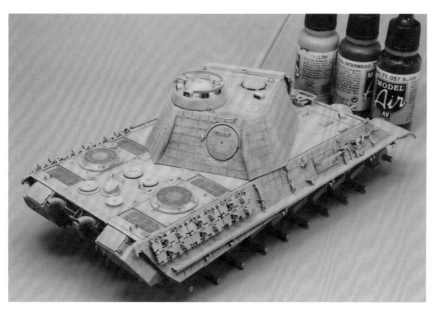

為底色081暗黃色加入微量的005中間藍和057黑色後，對細部結構和凸起物一帶薄薄地進行噴塗，藉此添加陰影，使這些地方更具立體感。

迷彩塗裝的方法

《 用噴筆施加迷彩塗裝 》

範例：T-34 的綠色／棕色雙色迷彩

在此要以蘇聯T-34的雙色迷彩為例，講解如何重現迷彩色周圍為暈染狀的迷彩紋路塗裝方法。呈現帶狀或斑狀，俗稱「暈染迷彩」的迷彩紋路可說是最為普遍常見。這類「暈染迷彩」一般來說是使用噴筆來塗裝重現的。雖然範例中選用了TAMIYA和AK interactive的塗料，不過當然就算選擇個人偏好使用的其他廠牌塗料來上色也行。

戰車等軍用車輛未必只會施加單色塗裝，施加了迷彩塗裝的車輛也不少，軍武模型玩家肯定都很清楚這一點。即使統稱為迷彩塗裝，但實際上在配色、塗裝模式方面是相當多樣化的。迷彩多半是由前線部隊自行施加，因此會隨著部隊的活動場所和季節而有所不同。本章節要介紹幾種不同的迷彩模式重現方法。

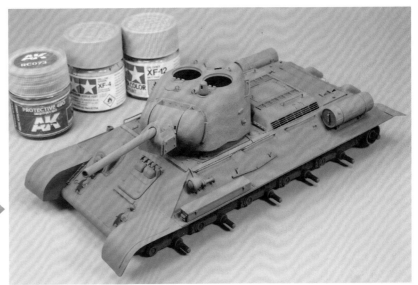

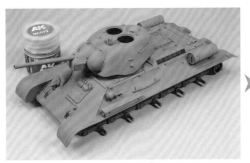

塗裝方面是要在保護色綠4BO這款蘇聯戰車基本色上塗布暗棕色6K來施加迷彩，藉此重現雙色迷彩車輛。首先是將作為底色的AK interactive塗料保護色綠4BO（商品編號RC073）用溶劑稀釋，再用噴筆為模型整體進行噴塗（要分成多次薄薄地噴塗）。

為保護色綠4BO加入少量TAMIYA壓克力水性漆的XF-4黃綠色和XF-12明灰白色，藉此調出較明亮的顏色，然後用來噴塗頂面和其他部位的上方，使色調能有所變化，進而營造出分量感。

描繪迷彩紋路的草稿。

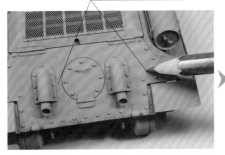

接著要施加迷彩。選用與迷彩色顏色相同（或是稍微明亮一點的顏色）的水彩色鉛筆（水溶性色鉛筆）來描繪出迷彩線條（迷彩紋路）草稿。

迷彩色選用了AK interactive的暗棕色6K（商品編號RC074）。將該塗料用溶劑稀釋後，藉由噴筆把先前用水彩色鉛筆描繪出的範圍上滿顏色。

薄薄地噴塗暗棕色數次，直到看不見用水彩色鉛筆描繪出的草稿線條為止。

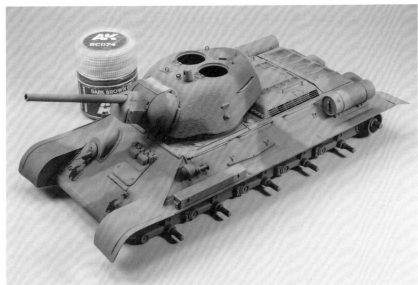

在保護色綠4BO這款基本色上用暗棕色6K施加迷彩後的狀態。不過這還不算真的大功告成喔。

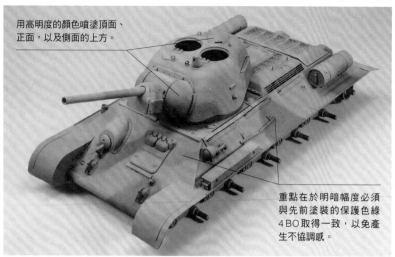

用高明度的顏色噴塗頂面、
正面,以及側面的上方。

重點在於明暗幅度必須
與先前塗裝的保護色綠
4BO取得一致,以免產
生不協調感。

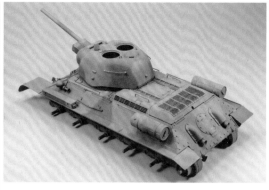

比照先前的基本色保護色綠4BO的塗裝要領,迷彩色部分也要
針對頂面與其他部位的上方噴塗明亮色,藉此添加高光。這種雙
色迷彩乃是T-34迷彩塗裝中最廣為人知的一種。

《以筆塗施加迷彩塗裝》

範例:追獵式噴火戰車的雲狀3色迷彩

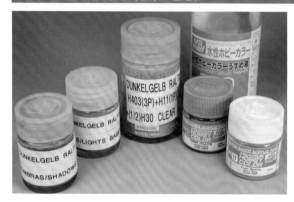

雖然暈染迷彩得用噴筆來塗裝才行,不過若是各迷彩色的邊界相當清
晰分明,那麼亦可用筆塗方式重現。在此要以第二次世界大戰時期德
軍的追獵式噴火戰車為例講解。照片中為該範例所使用的塗料。

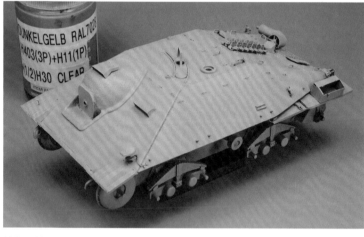

首先是塗裝作為第二次世界大戰後期德國軍用車輛基本色的RAL7028暗黃色。這部分是
為GSI Creos製水性HOBBY COLOR的H403暗黃色加入少量H11消光白來調出底色後,
用來塗布整體而成。

噴塗明亮色,使頂面和各部
位上方一帶能顯得更明亮。

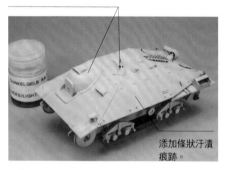

為底色進一步加入H11消光白以提高明度,然後用
來噴塗頂面和傾斜裝甲的上方,藉此添加高光。

添加條狀汙漬
痕跡。

路輪和火焰放射噴嘴等部位都個別塗裝了迷彩色。由於這些零件的各個迷彩色均為單色,因此是選用噴筆
來塗裝。

2種迷彩色選用了vallejo戰車王牌系列的70.985艦
底紅、70.890反光綠、70.882中石色來調色。

雖然為RAL6003橄欖綠加入了70.890反光綠來調色,另一種迷彩色則是為RAL8017紅棕色加入70.985
艦底紅來調色,不過為了讓這兩者與基本色RAL7028暗黃色之間的對比不會過於強烈,因此均個別加入
70.882中石色。

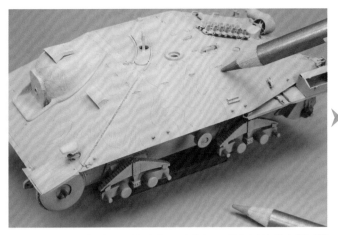 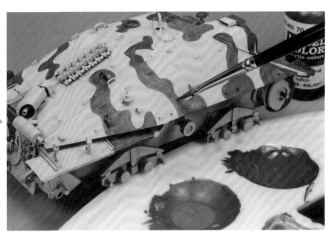

以實際車輛照片和說明書裡的塗裝指南圖示為參考，用綠色和棕色的水彩色鉛筆描繪出迷彩紋路草稿。由於只是供迷彩塗裝參考用，因此只要淺淺地描繪出線條就好。

用水稀釋塗料後，以迷彩草稿為準筆塗上色（使用中等粗細的平筆）。塗裝時要分成多次進行，還要留意別因為重疊塗布而造成表面凹凸不平。

〔第1階段筆塗〕

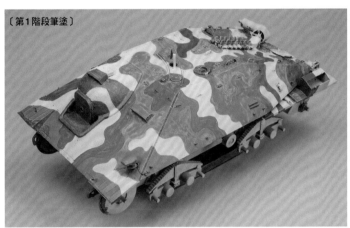 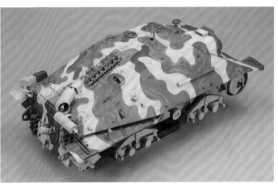

第1階段筆塗告一段落的狀態。這個階段用不著在意筆塗不均（顏色深淺和筆痕）的問題。

〔第2階段筆塗〕

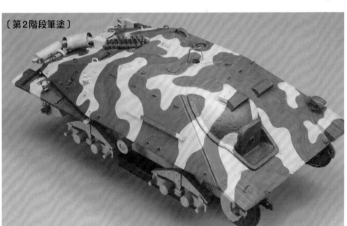 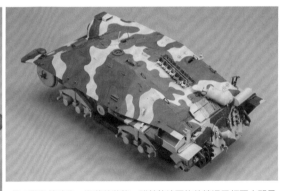

第2階段筆塗告一段落的狀態。雖然筆塗不均的情況已經不太醒目了，不過仍有著些許顏色深淺不一的地方。

〔第3階段筆塗〕

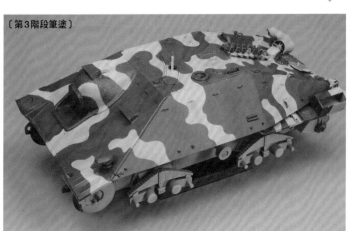 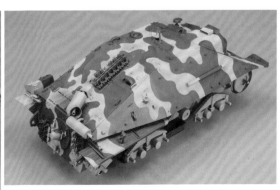

第3階段筆塗告一段落的狀態。這麼一來迷彩塗裝就算是完成了。雖然仍有些微筆塗不均的瑕疵，但接下來會用消光透明漆噴塗覆蓋整體，還會施加舊化，屆時就會變得毫不起眼了，因此不用擔心。

《經由遮蓋施加迷彩塗裝》

範例：灰熊式突擊砲後期型的碟狀迷彩

在第二次世界大戰末期一部分德國戰車上可以看到的「碟狀迷彩」，可說是難以重現的迷彩模式之一。雖然這種迷彩只是由無數的圓形所組成，想要在模型上重現卻非常困難，因此敬而遠之的模型玩家肯定不在少數。不過論到最便於重現的方法，那麼當然非遮蓋莫屬。在此將以灰熊式突擊砲後期型為例進行講解。

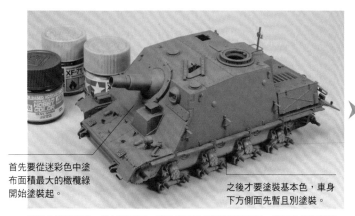

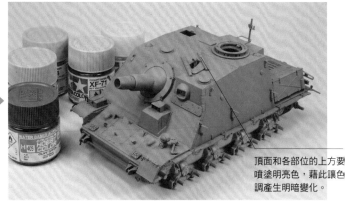

首先要從迷彩色中塗布面積最大的橄欖綠開始塗裝起。

之後才要塗裝基本色，車身下方側面先暫且別塗裝。

頂面和各部位的上方要噴塗明亮色，藉此讓色調產生明暗變化。

以這件範例來說，與以往不同，要先從塗裝2種迷彩色開始，等到最後再塗裝基本色。首先是從塗裝迷彩色RAL 6003橄欖綠著手。這部分是以GSI Creos製水性HOBBY COLOR H 405橄欖綠為基礎，加入少量的TAMIYA壓克力水性漆XF-71座艙色（日本海軍）和XF-57皮革色進行調色後，再用來塗布整體。

為前述底色加入少量的XF-4黃綠色和XF-3消光黃進行調色後，用來噴塗頂面和各部位的上方以添加高光。

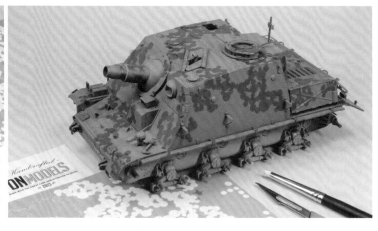

雖然也能設法經由自行裁切遮蓋膠帶做出這類複雜的碟形圖樣（請參考下方照片與圖說），不過在此要選用更方便的產品，亦即DN MODELS公司推出的「1/35 WWII GERMAN ARMOUR AMBUSH/DISC CAMUFLAGE」。這是塑膠製遮蓋貼片，只要像照片中一樣貼在模型上，即可自由地搭配出各種尺寸與形狀的遮蓋效果。

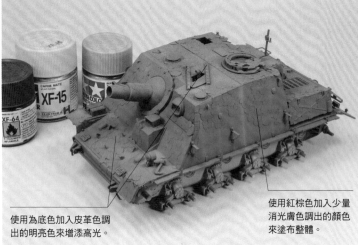

使用為底色加入皮革色調出的明亮色來增添高光。

使用紅棕色加入少量消光膚色調出的顏色來塗布整體。

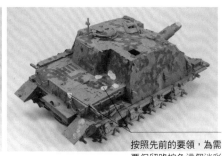

亦添加了條狀汙漬。

將需要保留橄欖綠的部位遮蓋完畢後，接著就是塗布另一個迷彩色，亦即RAL 8017路棕色。這部分是為TAMIYA壓克力水性漆XF-64紅棕色加入少量XF-15消光膚色進行調色後，再拿來塗布整體。然後為前述顏色加入少量XF-57皮革色以提高明度，藉此用來添加高光。

為需要保留路棕色的部位黏貼DN MODELS製遮蓋貼片。

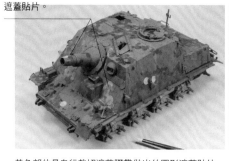

當需要使用到的圓形遮蓋貼片比前述DN MODELS製產品更大時，那麼就自行裁切遮蓋膠帶製做出來吧。

黃色部位是自行裁切遮蓋膠帶做出的圓形遮蓋貼片。

按照先前的要領，為需要保留路棕色這個迷彩色的部位施加遮蓋。

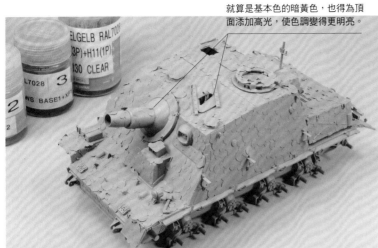

就算是基本色的暗黃色，也得為頂面添加高光，使色調變得更明亮。

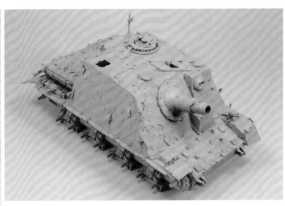

遮蓋完畢後，接著是塗裝作為基本色的 RAL 8017 暗黃色。這部分是為 GSI Creos 製水性 HOBBY COLOR H403 暗黃色加入少量的 H11 消光白調色後，再拿來塗布整體。接著為該顏色進一步加入 H11 消光白以提高明度，藉此用來噴塗頂面和傾斜裝甲的上方以增添高光。

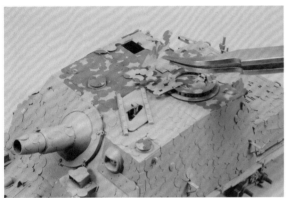

等到最後塗布的暗黃色完全乾燥後，即可撥除遮蓋貼片，確認塗裝成果如何。

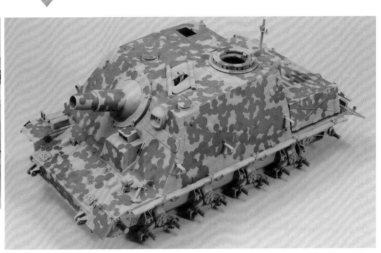

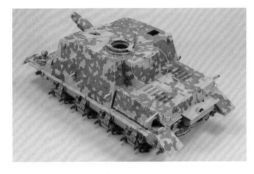

進行遮蓋塗裝時，因為遮蓋材料的邊緣翹起，導致顏色分界線顯得不夠美觀工整的情況（例如照片裡的白圈處）其實很常見。雖然實際車輛上也不乏這類情況，但若是十分在意的話就自行補色吧。

傳動輪、路輪、惰輪都施加了暗黃色的單色塗裝。側裙甲亦施加了和車身相同的碟狀迷彩。

《 冬季迷彩的重現方法 》

以戰車和軍用車輛的代表性迷彩來說，只要為車身重新塗一層白色塗料就算得上是冬季迷彩了。模型上能用來重現冬季迷彩的方法所在多有，接下來將分別以第二次世界大戰時期東部戰線的蘇聯戰車和德國戰車為例，說明如何施加冬季迷彩。

範例1：KV-1重戰車

首先是從作為蘇聯戰車基本色的保護色綠4BO開始塗裝起。和 P.31 介紹的 T-34 基本塗裝相同，這件範例也選用了 AK interactive 的塗料。

基本色 4BO 塗裝完後，接著和 T-34 的範例一樣，用白色的水彩色鉛筆描繪出迷彩紋路分布範圍。若是打算全面塗裝成白色的話，那麼當然不必進行這道作業。

用白色水彩色鉛筆描繪完迷彩草稿的狀態。

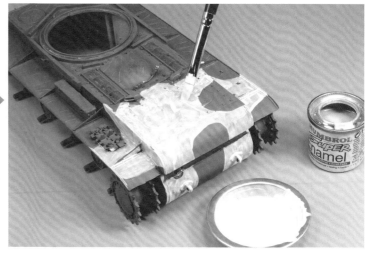

按照將迷彩紋路範圍內塗滿顏色的要領，用平筆塗布經過稀釋的消光白琺瑯漆（雖然範例中是選用亨寶製塗料，不過改用 TAMIYA 等廠商推出的琺瑯漆也行）。

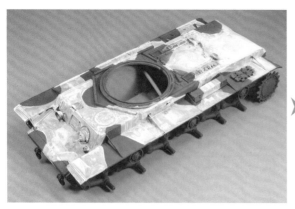

用筆塗方式呈現的白色初步塗裝完成。雖然留有筆痕，不過接下來還會用噴筆進行重疊塗布和修正，因此做到這個程度已是綽綽有餘。

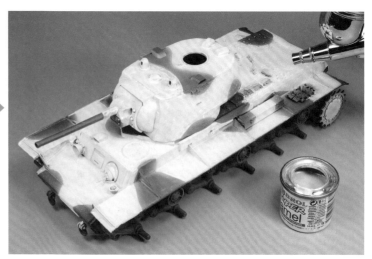

用噴筆為筆塗的白色部位進一步上色。

實際車輛的白色塗料因為是由水性漆和石灰所構成，掉色的情況會相當嚴重。為了在模型上也重現這點，接下來要用浸泡過琺瑯系溶劑的平筆來抹掉一些白色。這方面要視施工部位不同而選用寬度相異的平筆進行作業。

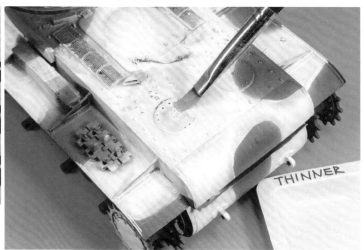

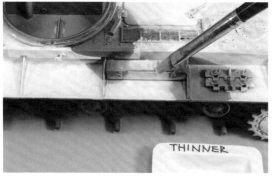

針對凸起和稜邊之類容易掉色的部位進行擦抹。

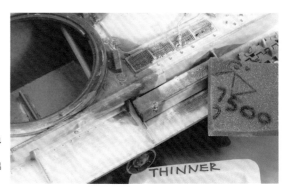

若是希望表現出掉色狀況很嚴重的部位，那麼就進一步用海綿研磨片稍加打磨吧。

〔容易掉色的部位1〕稜邊和稜角之類部位。

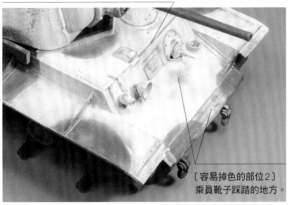

〔容易掉色的部位3〕乘員出入的艙門周圍。

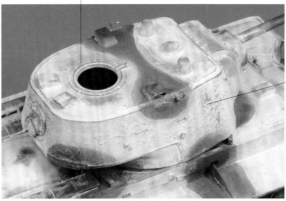

〔容易掉色的部位4〕
容易摩擦的砲塔側面。

白色容易掉色之處包含了乘員平時會用手觸摸到，或是用靴子踩踏到的地方。不僅如此，容易接觸到樹木或障礙物等東西的砲塔側面和擋泥板之類部位也一樣。

〔容易掉色的部位2〕
乘員靴子踩踏的地方。

艙蓋的特寫照片。艙蓋是乘員最為頻繁觸碰的部位。上方的掉色幅度更是會格外嚴重。

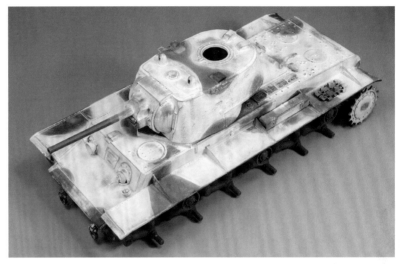

施加了白色冬季迷彩的KV-1。冬季迷彩的表現重點，在於掉色與汙漬的幅度。

範例2：三號戰車N型

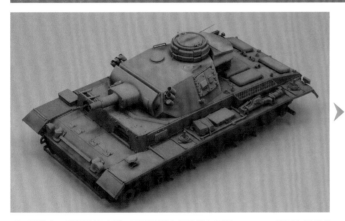

以三號戰車N型的情況來說，同樣要從仔細地施加屬於RAL 7021德國灰的基本色塗裝著手。

基本色塗裝完畢後，和KV-1一樣要用白色的水彩色鉛筆描繪出迷彩紋路範圍。遇到像這件範例一樣需要保留黏貼過水貼紙處的狀況時，事先描繪草稿的做法會大有助益。

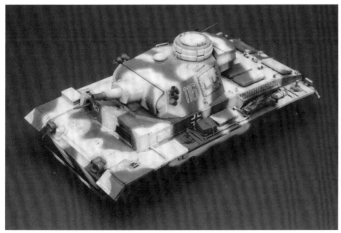

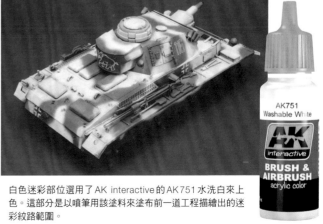

白色迷彩部位選用了AK interactive的AK751水洗白來上色。這部分是以噴筆用該塗料來塗布前一道工程描繪出的迷彩紋路範圍。

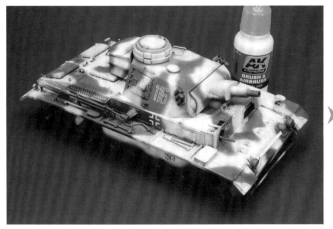

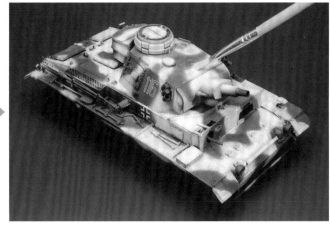

AK751水洗白比琺瑯漆更易於使用，亦能重現更為寫實的冬季迷彩，是款相當不錯的塗料。

用沾了水的漆筆擦抹塗布過水洗白之處，藉此表現出白色塗料脫落的狀態。此時必須按照一定的方向（由上而下）運筆才行。

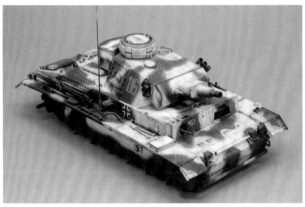

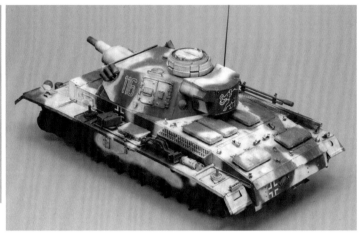

冬季迷彩基本塗裝完成的三號戰車N型。

《北非戰線塗裝的重現方法》

雖然不算迷彩塗裝，不過想要重現以RAL 7021德國灰為基本色，重疊塗布沙漠色而成的北非戰線前期戰車塗裝時，亦可運用和白色冬季迷彩塗裝相同的技法來呈現。作為北非戰線德國戰車的塗裝範例，在此選擇製作一號戰車A型。

範例：一號戰車A型

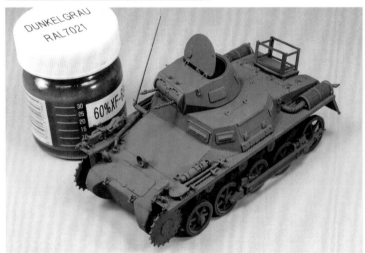

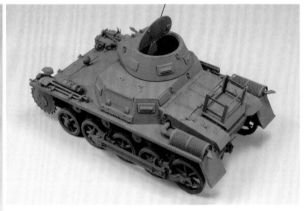

拿TAMIYA壓克力水性漆調出作為底色的基本色RAL 7021德國灰，然後用來塗布模型整體。由於接下來會用明度很高的沙漠色為整體重疊塗布，因此不必添加高光。

接著要用MX pression公司推出的「戰車補土」進行遮蓋。這是一種黏土狀的矽膠補土，能夠對應各種迷彩模式。而且因為能緊密地附著黏貼，所以易於用來遮蓋有著複雜形狀和凹凸起伏部位較多的模型。

用遮蓋膠帶和戰車補土遮蓋住不須塗布沙漠色（RAL 8000暗黃色）的部位（設有國籍標誌和砲塔編號的地方）。

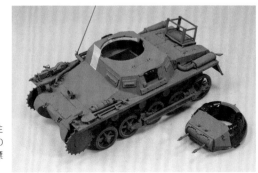

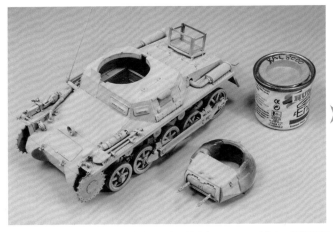

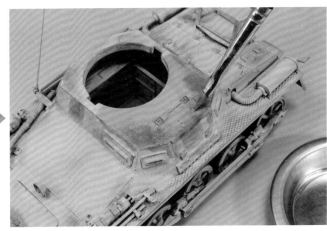

塗布用亨寶琺瑯漆調出的北非戰線前期德軍基本色RAL8000暗黃色。這部分是先將塗料用溶劑稀釋後,再以能夠隱約看到底下的德國灰基本色為前提,用噴筆薄薄地噴塗上色。

拿平筆浸泡過琺瑯系溶劑後,把打算重現掉色處的暗黃色擦掉。

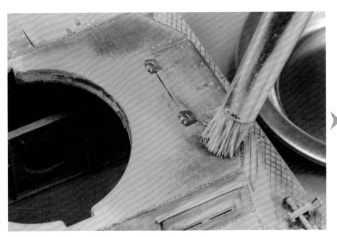

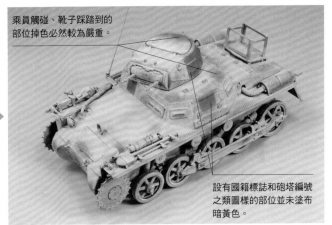

視打算呈現的掉色幅度而定,選用不同寬度的平筆來進行作業。

乘員觸碰、靴子踩踏到的部位掉色必然較為嚴重。

設有國籍標誌和砲塔編號之類圖樣的部位並未塗布暗黃色。

基本塗裝完成的北非戰線一號戰車A型。

《如何表現未塗裝的裝甲板》

範例:VK3002(DB)試作戰車

相較單色塗裝和迷彩塗裝,想用塗裝來表現金屬質感可說是難上許多。畢竟得重現如同金屬的裝甲板底色、生鏽和焊接造成的燒灼痕跡,以及事先做好底色的打底處理……近來試作車輛和計畫車輛很受歡迎,推出了許多相關模型。在製作這類車輛時,試著(藉由塗裝手法)表現出車輛尚未經過塗裝的狀態,這亦是可行的製作手法之一呢。

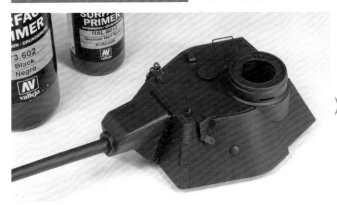

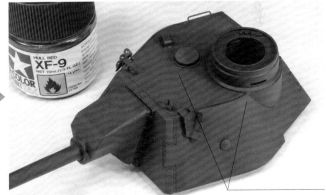

在此要將Amusing Hobby製1/35比例VK3002(DB)試作戰車的砲塔做成未塗裝狀態(長時間擺置而生鏽的狀態)。首先是為vallejo推出的底漆補土打底劑,亦即RAL8012加入少量73.602黑色以調出底色,然後用來塗布整體。

將TAMIYA壓克力水性漆的XF-9艦底色用溶劑稀釋,然後為頂面還有正面/面/後面的上方薄薄地噴塗以添加高光,藉此讓色調能有所變化。

添加高光,使上方顯得較明亮,下方則是較暗沉。

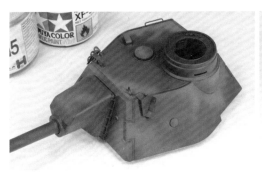

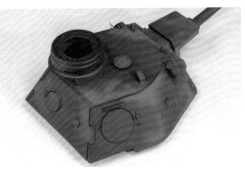

進一步用XF-9艦底色加入少量XF-15消光膚色調出的顏色針對局部進行噴塗,藉此賦予更多色調變化。

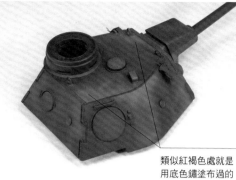

接著要表現出生鏽的痕跡。這道工程會選用LIFECOLOR公司推出的壓克力水性漆套組「DUST AND RUST」來處理。首先是選用該套組中的底色鏽，並且用噴筆針對前一道工程中添加高光的部位一帶進行噴塗。

類似紅褐色處就是用底色鏽塗布過的部位。

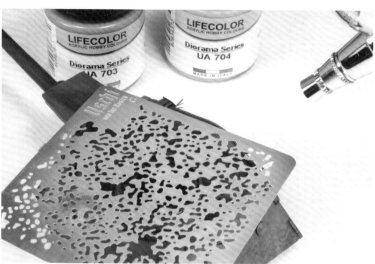

接下來要用AMMO MIG公司製模板「AIRBRUSH STENCILS：Texture Templates」（商品編號A.MIG-8035）來現更細膩的生鏽痕跡。將該模板抵在打算添加生鏽痕跡的部位上，然後噴塗UA703光影鏽色1和UA704光影鏽色2。

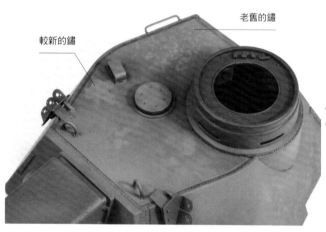

較新的鏽

老舊的鏽

塗布在砲塔上的鏽色。生鏽處的形狀和色調都產生了變化。

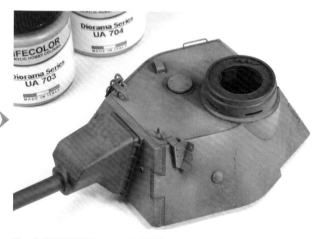

進一步用經過稀釋的UA703光影鏽色1和UA704光影鏽色2薄薄地噴塗，藉此追加較明亮的鏽漬。

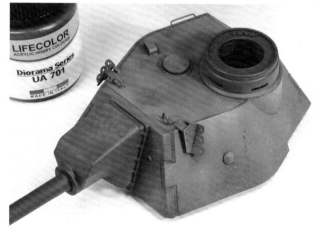
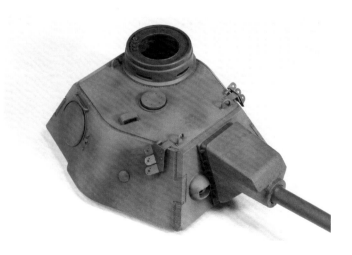

由於整體的對比顯得強了些，因此噴塗經過稀釋的UA701暗鏽色加以調整。

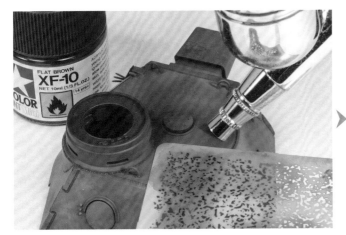

進一步噴塗TAMIYA壓克力水性漆的XF-10消光棕，追加色調較深的斑狀痕跡。

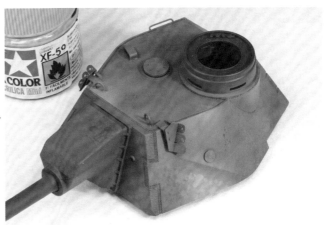

再來是用TAMIYA壓克力水性漆的XF-59沙漠黃針對局部薄薄地噴塗，藉此追加沾附到沙塵的痕跡。

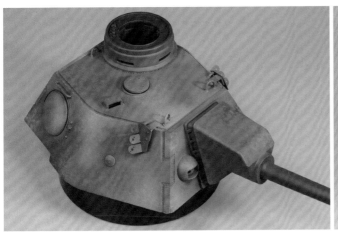

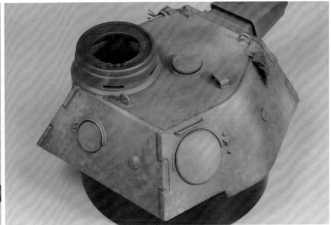

施加鏽色塗裝完成的砲塔。隨著鏽色調和添加手法不同，以及表現出沾附沙塵之類汙漬的痕跡，確實營造出了擱置已久的氣氛呢。

為了替砲管重現塗布過耐熱底漆的狀態，因此噴塗用XF-18中間藍和XF-2消光白調出的淺灰色。

為了表現出焊接造成的燒灼痕跡和煤灰汙漬，因此拿塑膠板製做出噴塗用遮罩。

用塑膠板製遮罩抵著焊接線邊緣，然後薄薄地噴塗稀釋至20%的XF-7消光藍。

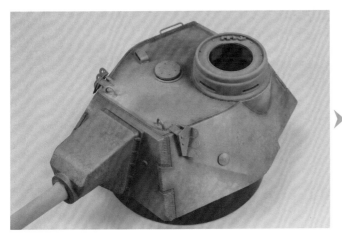

經由噴塗XF-7消光藍添加了淺淺的煤灰汙漬底色。照片中誤把車長頂塔塗裝成了淺灰色，這點之後會再進行修正。

進一步用稀釋成10%的XF-1消光黑針對焊接線進行細噴，藉此表現出燒灼痕跡和煤灰汙漬。

接著用稀釋成10%的XF-2消光白噴塗在焊接線周圍，藉此追加白色燒灼痕跡。

再來是沿著焊接線塗布CITADEL公司的鉛銀色。

為了避免車長頂塔的周圍沾附到顏色，因此貼上遮蓋膠帶遮擋住，然後噴塗vallejo的RAL8012德國紅棕色。

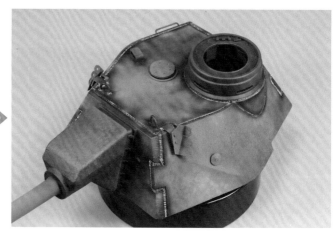

車長頂塔會施加的防鏽底漆顏色為氧化紅，這麼一來也就重現了塗裝過該塗料的狀態。

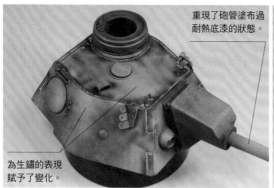

重現了砲管塗布過耐熱底漆的狀態。

為生鏽的表現賦予了變化。

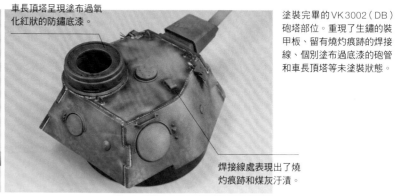

車長頂塔呈現塗布過氧化紅狀的防鏽底漆。

塗裝完畢的VK3002（DB）砲塔部位。重現了生鏽的裝甲板、留有燒灼痕跡的焊接線、個別塗布過底漆的砲管和車長頂塔等未塗裝狀態。

焊接線處表現出了燒灼痕跡和煤灰汙漬。

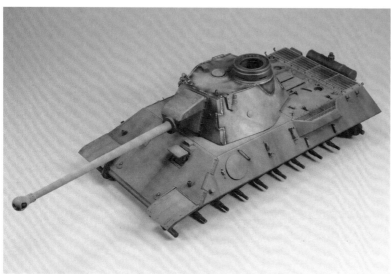

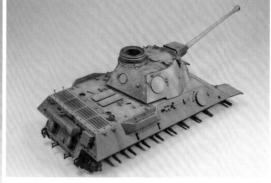

將砲塔裝設到車身上的模樣。由於車身塗裝成了屬於第二次世界大戰前期德國戰車基本色的RAL7021德國灰，還搭配了未塗裝的砲塔，因此營造出了屬於試作戰車的氣息。

重現各種標誌類

基本塗裝完成後，在進入舊化作業之前，其實還有一道程序要處理。那就是重現國籍標示、車輛編號、隊徽、個人識別標誌等標誌類圖樣。對完成一件模型來說，標誌可說是能表現出「製作觀點」的重要作業。在本章節中將會從最普遍的使用水貼紙來重現開始，一路講解到用噴筆和筆塗方式呈現等各式各樣的標誌重現技法。

《 以水貼紙重現的方法 》

使用水貼紙

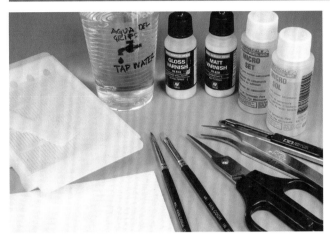

模型套件通常都附有水貼紙，只要使用了這種貼紙，即可輕鬆地重現包裝盒畫稿或說明書塗裝指示圖中的模樣。黏貼水貼紙時需要使用到的，包含了裝在容器裡的水或溫水、剪刀、鑷子、吸水性較強的紙和棉花棒，以及黏貼水貼紙專用的軟化劑、密合劑等物品。

在此以M8裝甲車為例進行解說。首先為提高黏貼密合度，因此要對打算黏貼水貼紙處噴塗亮光保護漆（光澤透明漆）。照片中是選用vallejo公司的產品，改用較易買到的TAMIYA漆或GSI Creos Mr.COLOR等產品也行。

從整張水貼紙上剪下需要使用的圖樣。剪下水貼圖樣時，最好盡可能地將周圍的餘白部分修剪掉。

將水貼紙浸泡在水裡數分鐘。視水貼紙的品質而定，浸泡的時間也會有所不同，一旦浸泡過久就會導致背膠的黏性變差，還請特別留意這點。

用手指輕輕地觸碰，若是水貼紙能從底紙上挪開來，那就代表OK了。將水貼紙從水裡取出後，要放在具有吸水性的紙之類物品上，稍微吸取水分。

在打算黏貼水貼紙的部位上塗布水貼紙密合劑。雖然照片中是選用MICROSCALE推出的MICRO SET，不過改用較易於買到的GSI Creos製Mr.水貼紙密合劑也行。

用鑷子之類工具拿取水貼紙，然後以挪動的要領將水貼紙移到黏貼部位上。

用漆筆的筆尖或牙籤之類物品（不會損及水貼紙的工具）將水貼紙挪動到正確位置上。

確定黏貼位置無誤後，用具有吸水性的紙或棉花棒將多餘水分吸取掉。

在水貼紙表面塗布專用軟化劑，使水貼紙能密合黏貼在模型表面。照片中是選用MICRO SOL，不過選用較易於買到的Mr.水貼紙軟化劑也行。

接著靜置等候水貼紙乾燥。由於塗布軟化劑之後，水貼紙會變得較脆弱，因此一旦觸碰、挪動的話，可能會導致水貼紙破損，還請特別留意這點。

雖然照片中是為車身正面黏貼國籍標誌水貼紙的例子，不過為這類有著凹凸起伏之處黏貼水貼紙時，一定要搭配水貼紙軟化劑和密合劑使用（例如MICRO SOL和Mr.水貼紙密合劑之類的），這樣才能確保充分地密合黏貼於凹凸起伏部位上。

另外，若是遇到像照片中一樣必須黏貼在紋路或合葉上，或是更為立體的凸起部位上時，就得用美工刀在水貼紙上割出缺口，確保能密合黏貼於該處。

照片中為黏貼水貼紙之後，無論如何都會導致水貼紙產生缺口的部位（箭頭所指處）。

用塗料補色處。

遇到這類情況時，就用和水貼紙相同顏色的塗料（照片中這個例子為白色）來為空隙或缺口處補色吧。

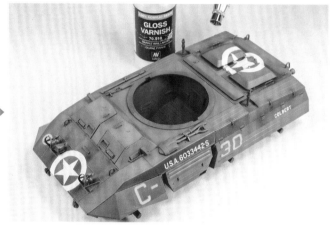

為了保護水貼紙表面起見，因此用vallejo的亮光保護漆噴塗覆蓋。

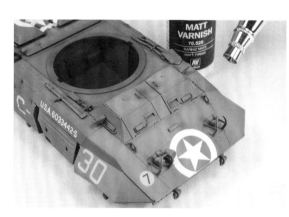 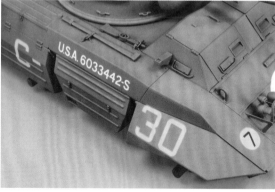

進一步用消光保護漆噴塗覆蓋整體。等到乾燥之後，模型表面與水貼紙的光澤就會顯得一致（呈現消光質感），而且水貼紙本身厚度造成的高低落差也會變得不再醒目，看起來就像是經由塗裝重現的一樣呢。

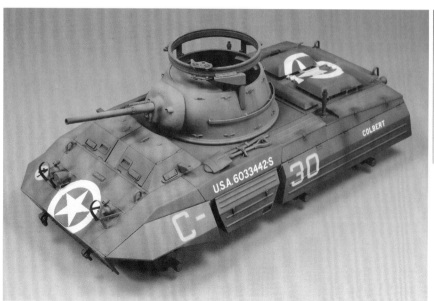 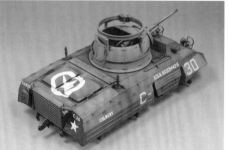

施加軍綠色的單色塗裝，並且將水貼紙黏貼完畢後，這輛M8裝甲車的基本塗裝就算是告一段落了。之後就是要進行細部結構的塗裝，以及舊化等作業了。

轉印貼紙是一種只要放在模型表面上進行摩擦，即可將圖樣轉印到模型表面上的貼紙。範例中選用了以高品質聞名的 Archer 公司製「1/35 German WWII turret numbers（第二次世界大戰德國戰車砲塔編號）」（商品編號 AR 35037 W）。

將轉印貼紙的圖樣剪裁下來後，連同保護膜一併放在灰熊式後期型的戰鬥室側面上。為了避免轉印貼紙在作業過程中滑開來，因此用遮蓋膠帶浮貼住。

使用轉印貼紙進行摩擦轉印之際，最好是選用前端為球形的棒狀物來處理，不過若是改用鉛筆來摩擦的話，便能清楚看出是否有均勻摩擦到每一處。

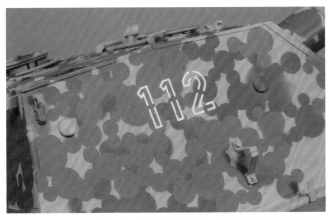

轉印貼紙黏貼完成的狀態。使用轉印貼紙的好處，在於貼紙本身幾乎沒有厚度，也沒有餘白的問題，不用擔心氣泡殘留在內部造成的白化現象。

為了避免貼紙圖樣在後續的舊化作業中剝落，因此最後還要用消光保護漆噴塗覆蓋以保護貼紙表面。

《 經由遮蓋重現的方法 》

 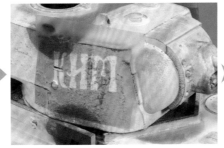

使用市售遮蓋貼片來重現的方式，可說是最為簡單的做法。在此選用了 MONTE X 公司推出的塑膠製遮蓋貼片——超級遮蓋貼片「蘇聯重戰車 PART 4 KV-1 重戰車」（商品編號 K35020）來處理，藉此重現描繪在 KV-1 砲塔側面的標誌。

從貼片中選擇打算重現的文字遮罩，然後黏貼在砲塔側面加以遮蓋。需要特別留意之處，在於必須確保貼片密合黏貼於模型表面上，以免文字的周圍留下縫隙。

用噴筆針對文字部分噴塗 TAMIYA 壓克力水性漆的 XF-7 消光紅。為了避免文字的漆膜厚度與周圍形成高低落差，因此必須將塗料用溶劑調得稀一點，並且分成多次細噴上色。

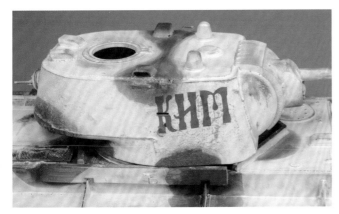

剝除遮蓋貼片，確認上色的效果。

若發現有溢色或積漆垂流等狀況，那麼就用細漆筆沾取塗料筆塗補色吧。

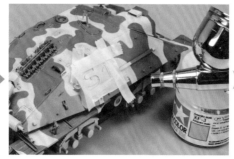

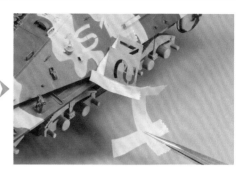

在此要使用 DEF.MODEL 公司的改造零件套組「追獵者式火焰噴射戰車」附屬蝕刻片製噴漆模板來重現標誌。

為了重現照片中的S-11號車，僅從該蝕刻片中選用「S-14」的「S-1」部分。將蝕刻片用遮蓋膠帶固定後，用TAMIYA壓克力水性漆的XF-3消光黃噴塗上色。

剝除噴漆模板，確認上色的效果。

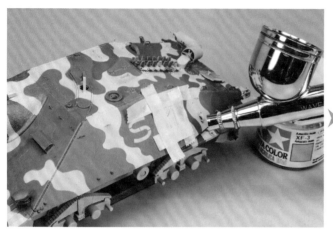

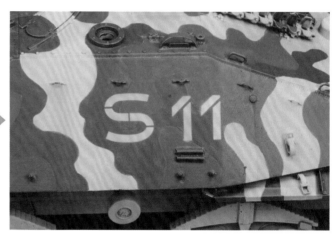

由於打算重現的編號是「S-11」，接下來只要使用噴漆模板中的「1」就好，因此將將噴漆模板設置在所需的位置上，並且把「S-」的部分用遮蓋膠帶遮擋住，然後再度噴塗相同的塗料。

剝除噴漆模板，再次確認上色效果。若是發現有溢色或是積漆垂流之類的狀況，那麼就用相對應的車身色來補色吧。

遮蓋貼片其實也能自行製做。在此使用 TAMIYA 推出的修飾材料系列「遮蓋貼片」來重現標誌。

範例中打算自製在描繪在北非戰線一號戰車A型砲塔上的車輛編號「R」。

將自製遮蓋貼片黏貼在砲塔上的狀態。

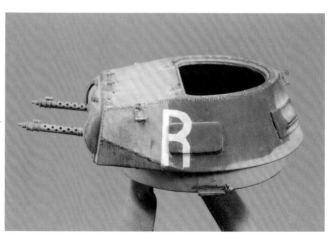

塗布XF-1消光白。之所以將餘白部位做得較大，用意在於避免發生顏色沾附到周圍的失誤。

確認塗料已經乾燥後，即可剝除貼片並確認上色的效果。若是有需要修正之處，那麼就用相對應的車身色來補色吧。

《 以筆塗方式添加標誌 》

描繪出第二次世界大戰時期蘇聯戰車上的標語

在此要以蘇聯軍使用的華倫坦 Mk. IV 為例，重現描繪在砲塔側面上的標語。首先是在描圖紙上繪製出 1/35 比例的標語。

拿鉛筆用筆芯針對描圖紙背面的標語部分進行摩擦。接著用遮蓋膠帶將這張描圖紙黏貼在砲塔上，然後再度沿著文字用鉛筆描繪，藉此利用背面的鉛粉將文字複寫到砲塔側面上。

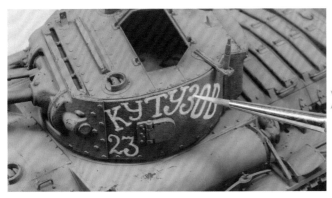

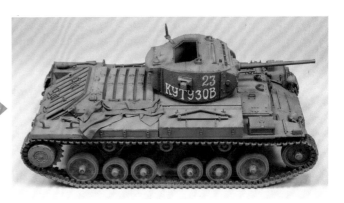

以鉛粉複寫出來的文字輪廓為準，用塗料描繪出文字。這時不必急著一舉上滿顏色，只要用稀釋過的塗料反覆塗布數次，即可減少留下筆痕的情況。

砲塔另一側的標語也是用相同做法來呈現。

重現車身各部位的細小標誌

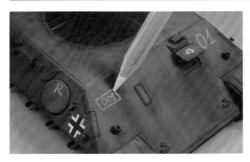

在試作戰車之類車輛上可以看到注意事項、編號、尺寸標示等細小的標誌，這類標誌也能利用水彩色鉛筆和細漆筆手工描繪出來。

首先是用水彩色鉛筆（與後續要使用的塗料相同顏色）描繪出草稿，接著用細漆筆沾取塗料進一步描繪出來。

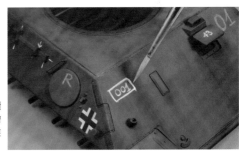

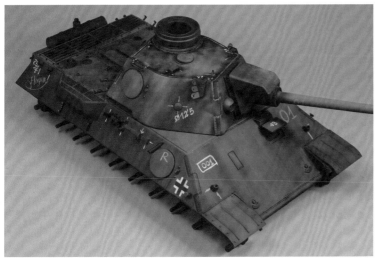

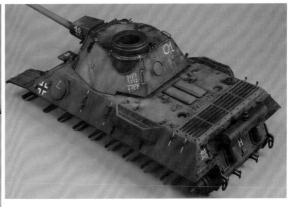

這是 1/35 比例德國戰車 VK 3002（DB）的例子之一。隨著在車身各部位上描繪出生產工廠標註的注意事項，看起來也更具試作戰車的味道了。

舊化

下一道工程為「髒汙塗裝」，也就是舊化。

即使統稱為舊化，但隨著表現方法不同，可應用的技法卻是相當多元。

運用油畫顏料和琺瑯漆，施加水洗、濾化、老化等效果，

或是掉漆痕跡，沾附沙塵、機油、燃料等汙漬的痕跡。

在戰場上出生入死的戰車與軍用車輛，「髒汙表現」是絕對不可或缺的要素。

模型所呈現的層次，完全取決於施加何等舊化──如此誇下豪語也絲毫不為過呢。

3-1　經由削刮表現掉漆痕跡

想要重現車身色塗料剝落的情況（掉漆痕跡）時，其實有著多種手法可行。實際「削刮」表層漆膜的手法正是其中之一。這種手法能夠讓進行基本塗裝時最先施加的底色暴露出來，必須在進行水洗和濾化作業之前處理才行。

範例1：BA-10輪式裝甲車

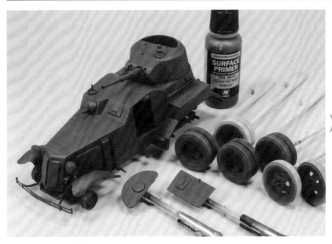

首先是用vallejo的底漆補土打底劑70.605德國紅棕色來塗裝整體。這種顏色可以用來重現塗裝在實際車輛上打底的防鏽底漆顏色（氧化紅）。

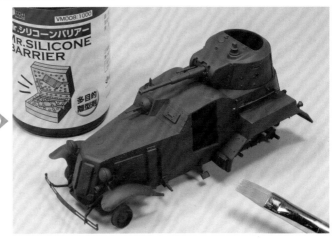

等到底漆補土打底劑乾燥後，接著是為整體塗布GSI Creos推出的多功能脫模劑，亦即Mr.矽膠脫模劑。

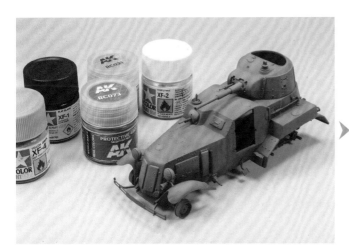

為保護色綠4BO加入XF-4黃綠色和XF-2消光白、XF-1消光黑調色，藉此賦予色調明暗變化，以及營造汙漬感，這樣基本塗裝就算是告一段落了。

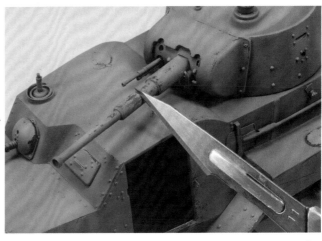

等塗料乾燥，將部分塗裝在Mr.矽膠脫模劑表面的綠色基本色刮掉。只要用筆刀的刀刃或刀背垂直於表面輕輕地摩擦即可，這樣就能把表層的漆膜削刮掉。

表現較細微的掉漆痕跡（剝落痕跡）時，改用600號左右的砂紙打磨即可。不過別把德國紅棕色這個底色也磨掉囉，還請特別留意。

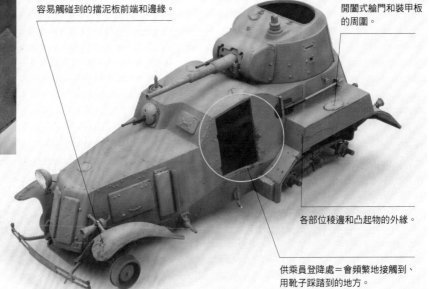

容易觸碰到的擋泥板前端和邊緣。

開闔式艙門和裝甲板的周圍。

各部位稜邊和凸起物的外緣。

隨著車身表面的基本色塗料剝落，也重現局部露出防鏽底漆顏色的狀態。

供乘員登降處＝會頻繁地接觸到、用靴子踩踏到的地方。

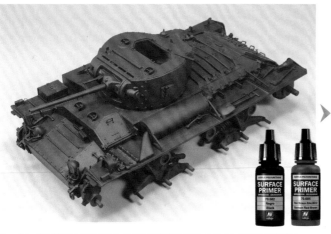

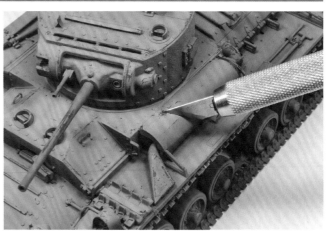

为vallejo的底漆補土打底劑70.605德國紅棕色加入少量70.602黑色來調色，塗布整體以重現華倫坦的防鏽底漆顏色。

為整體噴塗Mr.矽膠脫模劑，並且施加基本塗裝（請參考P.30）後，按照前一頁介紹的做法，將塗裝在最表層的基本色削刮掉一部分。

除了容易摩擦到的部位之外，裝設零件處（照片中圈起來的地方＝排氣管罩的後側）等部位也要營造成會露出底色的模樣。

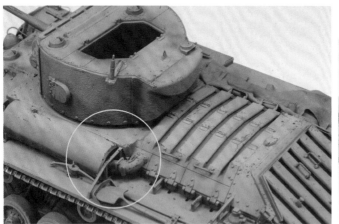

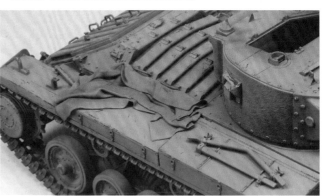

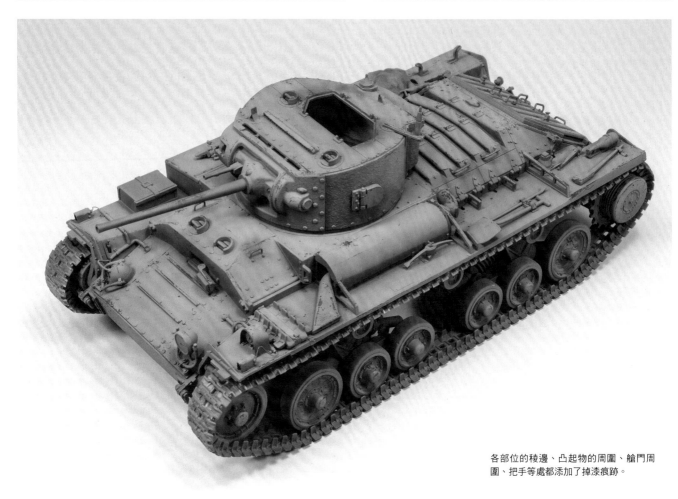

各部位的稜邊、凸起物的周圍、艙門周圍、把手等處都添加了掉漆痕跡。

雖然剛完成基本塗裝，不過此時模型所呈現的寫實威仍與實際車輛相差甚遠。施加濾化之後，可以為車身表面營造出沾附汙漬和褪色的感覺，使原本顯得單調的車身色調能有所變化。濾化這道作業主要是使用油畫顏料和琺瑯漆來處理的。

《 要使用哪幾種油畫顏料？ 》

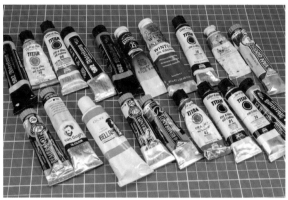

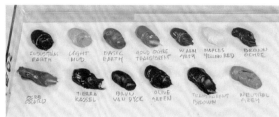

濾化作業會使用到多種品牌的油畫顏料。油畫顏料必須準備明亮色、暗沉色、適用於模型車身色的顏色等多種相異色調才行。

基本色	RAL7028 暗黃色	RAL7021 德國灰	軍綠色保護綠4BO	沙漠色	冬季迷彩白
黑色	鎘黃		鎘黃	鎘黃	
白色		洋紅	洋紅		
焦土色	普魯士藍	普魯士藍			
生褐色			橄欖綠		
自然灰					黃土色
派尼灰					烏棕
				那不勒斯黃	

使用的油畫顏料種類

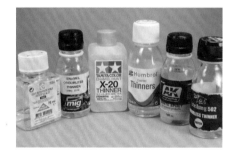

也必須準備用來溶解、稀釋的各種溶劑（油畫顏料用溶劑和琺瑯系溶劑之類的）。

漆筆要準備細筆和各種尺寸的平筆。因為濾化時要選用乾淨的漆筆來處理。

除了漆筆，若能準備海綿筆（照片中為TAMIYA的舊化用海綿筆）和牙籤的話，作業時會更方便。

《 運用濾化做出褪色表現與汙漬 》

範例1：VK3002（DB）試作戰車

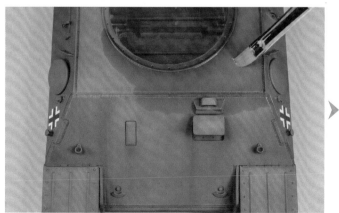

首先是從為頂面施加濾化著手。為了易於上色起見，要選用平筆才行，打算添加油畫顏料的地方則是要塗布溶劑，使該處呈現溼潤狀。

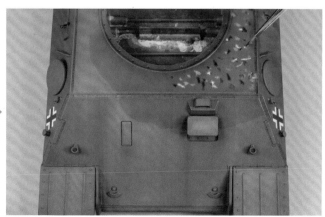

用細筆以點狀塗布的要領塗上各顏色油畫顏料。

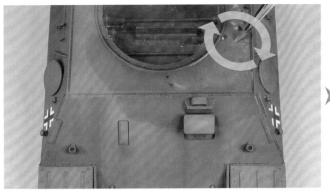

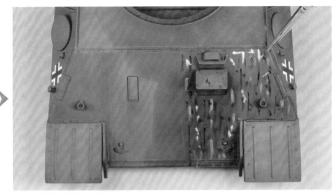

用沾取了溶劑的細筆將油畫顏料抹散開來。以能夠隱約殘留顏色為前提,在一邊確認色調之餘,一邊用如同畫圓的方式運筆。

傾斜裝甲部位也同樣要添加油畫顏料,不過上方要多一點明亮色,下方則是要多一點暗沉色。

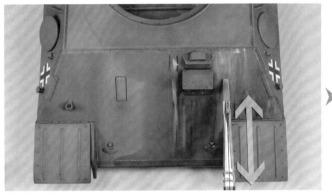

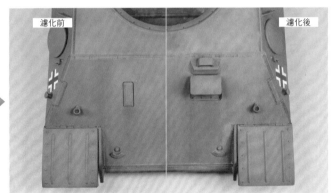

用沾取了溶劑的細平筆將油畫顏料抹散開來。不過傾斜裝甲部位(或是垂直面)必須要用由上而下的方式運筆。

只針對車身左側(照片中的右側)施加濾化後的狀態。由照片中可知,左右兩側在色調上呈現了微幅的差異。

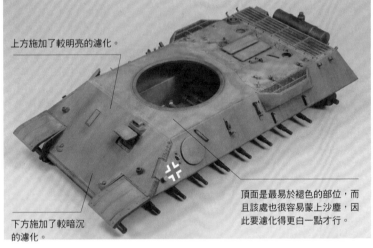

上方施加了較明亮的濾化。

下方施加了較暗沉的濾化。

頂面是最易於褪色的部位,而且該處也很容易蒙上沙塵,因此要濾化得更白一點才行。

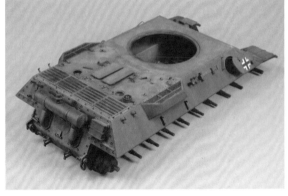

濾化完畢的VK3002(DB)車身部位。雖然是僅用RAL7021德國灰(戰車灰)施加單色塗裝,不過隨著添加褪色感和髒汙表現,看起來完全不會顯得單調無奇呢。

範例2:華倫坦 Mk.Ⅳ 蘇聯軍規格

油畫顏料要因應車身色來選擇顏色使用。以這輛華倫坦來說,多半是使用黃色、橙色、洋紅等顏色的油畫顏料。

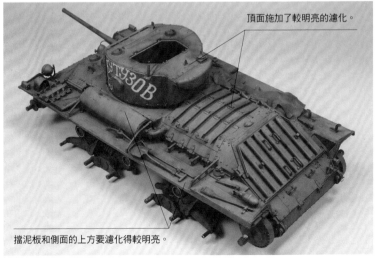

頂面施加了較明亮的濾化。

擋泥板和側面的上方要濾化得較明亮。

《 運用濾化為各部位營造出變化 》

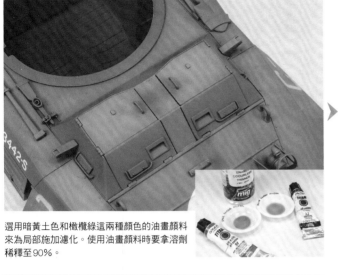

選用暗黃土色和橄欖綠這兩種顏色的油畫顏料來為局部施加濾化。使用油畫顏料時要拿溶劑稀釋至90%。

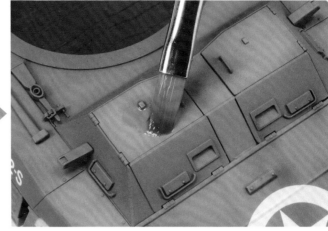

用平筆沾取稀釋過的橄欖綠，然後塗布在操縱室艙門上（正面和頂面）。

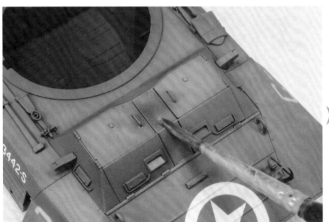

進一步為操縱室中央部位塗布經過稀釋的暗黃土色。

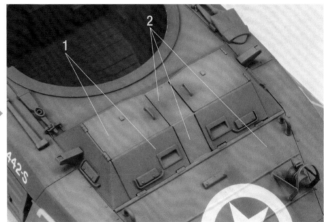

等這兩種顏色的濾化充分乾燥後（至少要等上2小時），再確認沾附顏色的效果如何。1是一開始用橄欖綠濾化得部位，2是接著用暗黃土色濾化的地方。

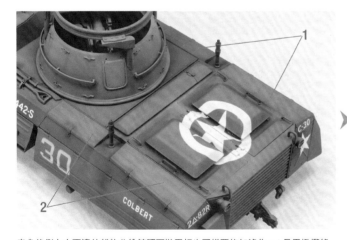

車身後側左右兩邊的雜物收納箱頂面裝甲板也同樣要施加濾化。1是用橄欖綠施加濾化，2則是用暗黃土色施加濾化。

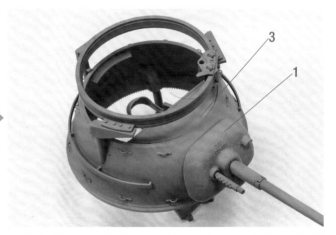

不僅如此，砲塔也要施加濾化。1是只用橄欖綠施加濾化，3是用橄欖綠和暗黃土色施加濾化。

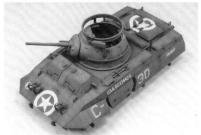

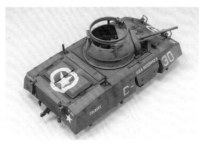

原本只是全面施加橄欖綠單色塗裝的車身（砲塔也是）在為局部施加濾化之後，由於色調產生了變化，因此各裝甲板和構成零件都顯得更具立體感了。

為了替VK3002（DB）營造出試作戰車應有的氣氛，因此砲管未塗裝車身色，保留了僅塗布藍灰色耐熱底漆的狀態。只是以砲管這類單色的棒狀物來說，顏色看起來實在是單調了些。不過這類部位在施加濾化之後，一樣能為色調賦予變化。範例中選用以溶劑稀釋過（90％）的焦土色油畫顏料來施加濾化。

《 運用濾化整合色調 》

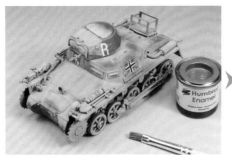

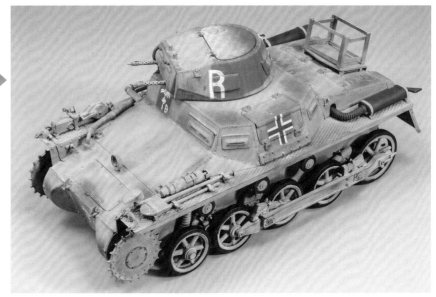

以對比強烈的車身色來說，施加濾化有助於整合整體的色調，也能夠發揮出調和的效果。拿使用明亮色和暗沉色這兩種相反顏色施加塗裝的北非戰線一號戰車A型為例，使用以溶劑稀釋過的98消光巧克力色為車身整體施加濾化後，明暗兩色的對比就不會顯得那麼強烈了。

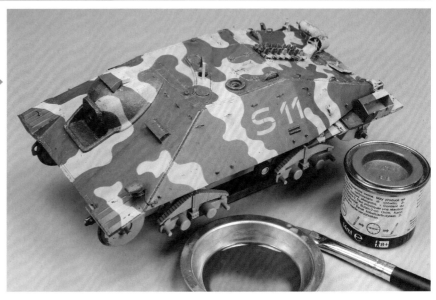

以由RAL7028暗黃色、RAL8017路棕色、RAL6003橄欖綠構成的德軍三色迷彩來說，各顏色之間的對比也相當強烈，尤其是用筆塗方式來呈現的話，有時會顯得很像是玩具。範例中選用了經過稀釋的亨寶98消光巧克力色來為整體施加濾化，藉此讓各顏色之間的對比不會顯得那麼強烈。

3-3　蒙塵

以在戰場上活動的戰車／軍用車輛來說，免不了會因為蒙上沙塵而令整體顯得白白的，在淋雨後還會留下條狀的汙漬垂流痕跡。這類狀態能藉由噴塗經過稀釋的琺瑯漆，也就是蒙塵技法來重現。蒙塵和濾化一樣，必須視所在的地區（西部戰線、東部戰線、北非戰線等區域）而定，選擇不同的表現手法（附著的方式、沙塵的顏色之類要素）來處理。

範例1：灰熊式後期型

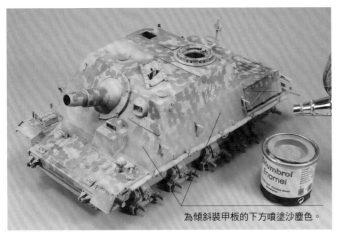

為傾斜裝甲板的下方噴塗沙塵色。

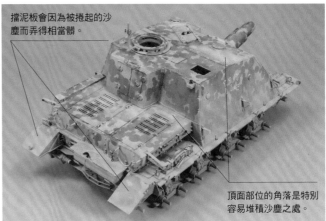

擋泥板會因為被捲起的沙塵而弄得相當髒。

頂面部位的角落是特別容易堆積沙塵之處。

在此選用亨寶的琺瑯漆（TAMIYA琺瑯漆也行）來進行作業。將187暗石色用溶劑稀釋後（大致是30%：70%），用噴筆噴塗在打算表現沾附到沙塵的部位上。

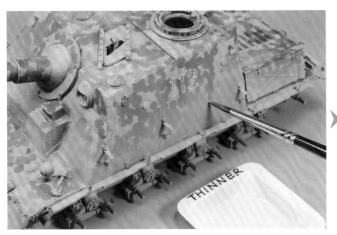

等候約15分鐘，為正面和側面裝甲板施加隨雨水垂流的沙漬痕跡。這部分是拿沾取溶劑的漆筆由上而下運筆，在擦拭先前塗布的暗石色之餘，亦將汙漬痕跡抹散開來。

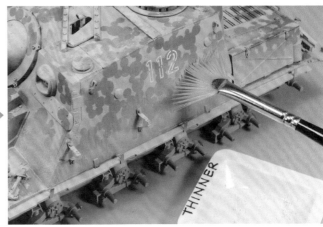

照片中是用經過加工的平筆來處理，藉此表現出細條狀的汙漬痕跡。

施加蒙塵處理後的灰熊式後期型。在表現堆積於頂面的沙塵時，是以如同畫圓的方式來運筆。

表現出頂面有沙塵堆積在角落（乘員們不會經過的部位）的模樣。

改用不同的漆筆來處理，藉此賦予變化，使雨水垂流痕跡不會顯得過於單調。

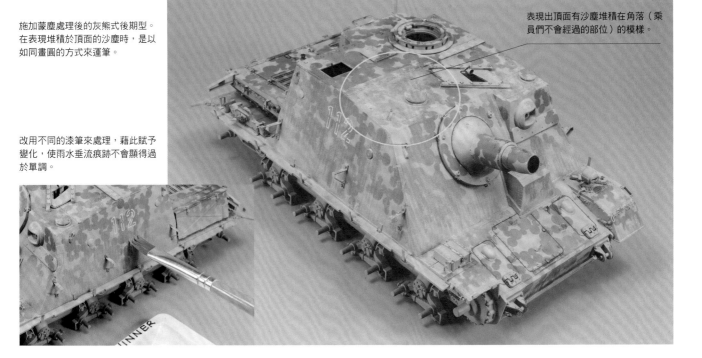

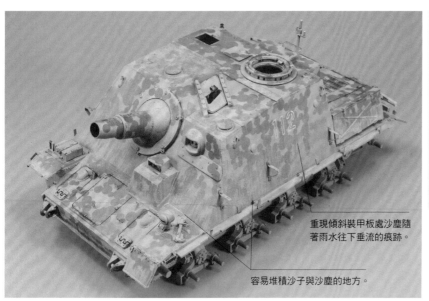

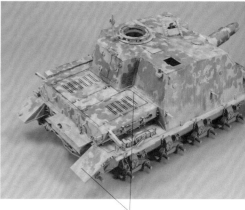

重現傾斜裝甲板處沙塵隨
著雨水往下垂流的痕跡。

視所在部位而定，改
變蒙上沙塵的模樣，
這樣一來會顯得更具
寫實感。

引擎室的角落和後擋泥板
也是沙塵較為醒目之處。

容易堆積沙子與沙塵的地方。

範例2：BA-10輪式裝甲車

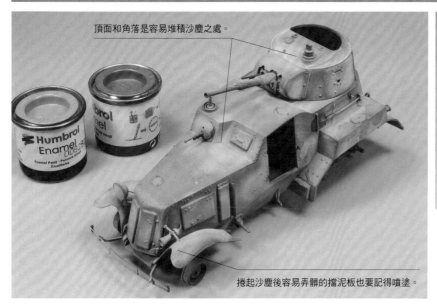

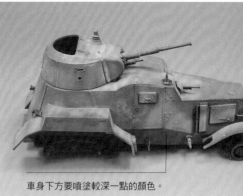

頂面和角落是容易堆積沙塵之處。

捲起沙塵後容易弄髒的擋泥板也要記得噴塗。

車身下方要噴塗較深一點的顏色。

為了表現俄羅斯的沙色，因此選用了亨寶的72卡其布
色和29暗土色。上方要選用屬於明亮色的卡其布色來
噴塗，下方則是要用加入較多暗土色這種暗沉色所調出
的顏色來噴塗。

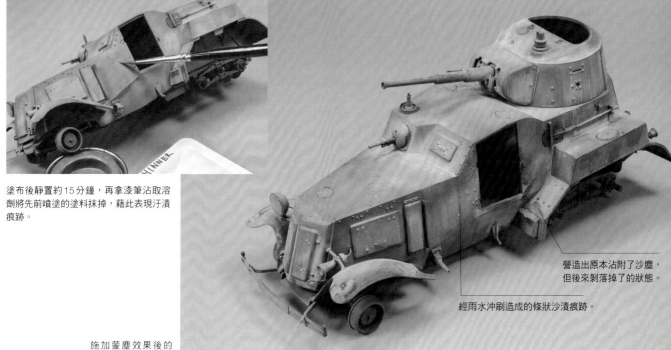

塗布後靜置約15分鐘，再拿漆筆沾取溶
劑將先前噴塗的塗料抹掉，藉此表現汙漬
痕跡。

施加蒙塵效果後的
BA-10輪式裝甲車。

營造出原本沾附了沙塵，
但後來剝落掉了的狀態。

經雨水沖刷造成的條狀沙漬痕跡。

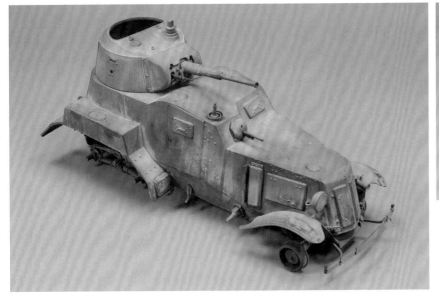

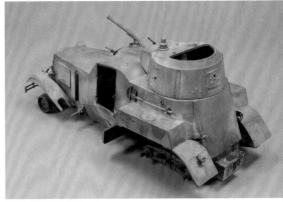

從另一個角度來看BA-10輪式裝甲車這件範例。

範例3：追獵者式火焰噴射戰車

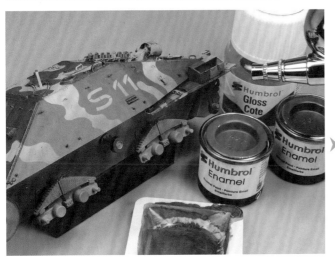

為了表現在歐洲戰線沾附到較溼潤泥土所造成的汙漬，因此為亨寶的98消光巧克力色加入少量25藍色和亮光保護漆（用來營造溼潤感）來調色，然後用噴筆為車身下方進行噴塗。

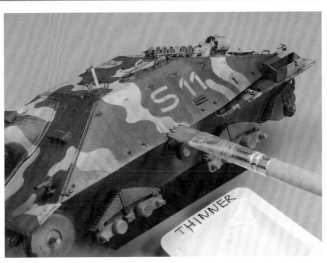

用沾取了溶劑的漆筆來抹出條狀汙漬痕跡。

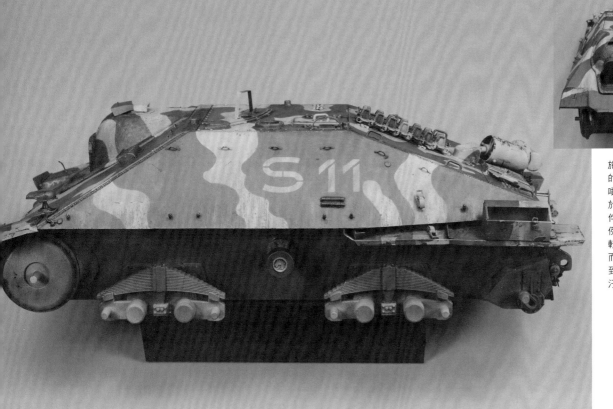

施加蒙塵效果後的追獵者式火焰噴射戰車。有別於先前介紹的2件範例，這件範例並非蒙上顏色較明亮的沙塵，而是重現了沾附到深色泥土這類汙漬的模樣。

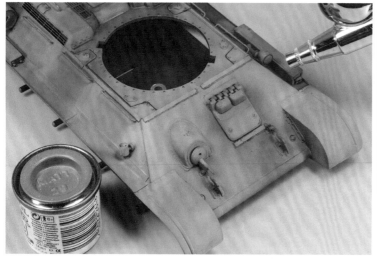

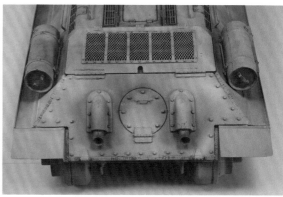

雖然與BA-10同為蘇聯軍車輛，不過為了表現出這是在1943年夏季庫斯克戰役時期使用的車輛，因此添加了較乾燥的塵埃痕跡。這方面是先拿經過溶劑稀釋的亨寶29暗土色用噴筆對車身進行噴塗。

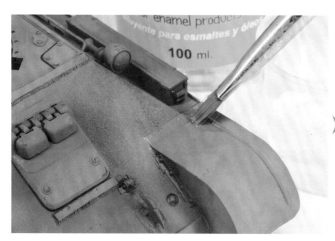

和其他範例一樣，拿沾取過溶劑的漆筆將塗料抹掉，營造出沾附汙漬的模樣。

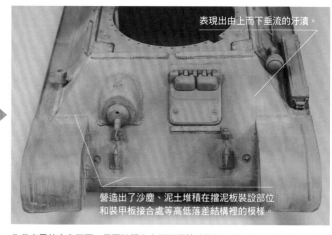

表現出由上而下垂流的汙漬。

營造出了沙塵、泥土堆積在擋泥板裝設部位和裝甲板接合處等高低落差結構裡的模樣。

作業完畢的車身正面。只要按照由上而下運筆的要領，即可表現出隨著雨水沖刷往下垂流的沙塵、泥土類條狀汙漬痕跡。

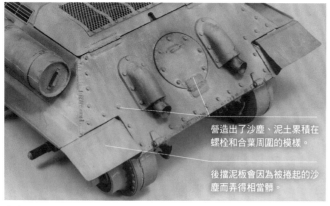

營造出了沙塵、泥土累積在螺栓和合葉周圍的模樣。

後擋泥板會因為被捲起的沙塵而弄得相當髒。

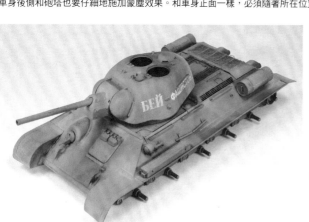

車身後側和砲塔也要仔細地施加蒙塵效果。和車身正面一樣，必須隨著所在位置不同而改變沾附髒汙的模樣。

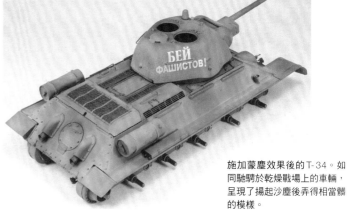

施加蒙塵效果後的T-34。如同馳騁於乾燥戰場上的車輛，呈現了揚起沙塵後弄得相當髒的模樣。

3-4 水洗

水洗正如字面上的意思，這是一種先用如同洗刷模型表面的方式施加塗料，再進行擦拭，藉此凸顯細部結構、賦予出分量感，以及營造髒汙表現的技法。雖然水洗主要是使用油畫顏料和琺瑯漆之類塗料來進行作業，不過近年來也推出了許多任誰都能輕鬆作業的水洗專用劑等產品。

《 入墨線 》

入墨線所使用的塗料、溶劑

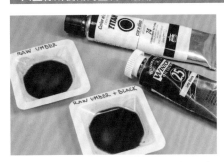

以油畫顏料來說，筆者主要是將生褐色以琺瑯系溶劑稀釋至80%～90%使用。另外，若是要對顏色較暗沉處入墨線時，還會進一步加入黑色再使用。

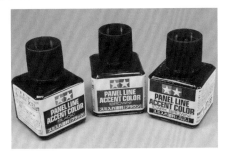

琺瑯漆多半是使用拿黑色、棕色之類塗料調出的顏色，不過現今已經有照片中的TAMIYA製入墨線塗料這類專用塗料問世，使用起來相當地簡便。

油畫顏料和琺瑯漆都是拿TAMIYA的琺瑯系溶劑X-20來稀釋。

範例1：BA-10輪式裝甲車

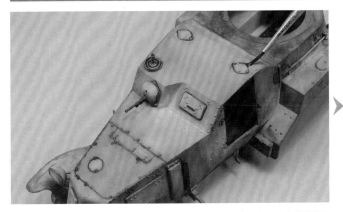

將生褐色用溶劑稀釋後，用細漆筆沾取塗料，然後沿著細部結構和凸起部位周圍，以及紋路等處輕輕地畫過。

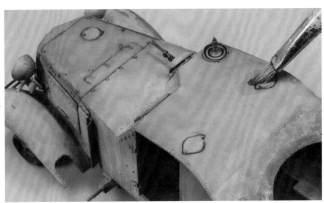

靜置10～15分鐘後，用沾取了溶劑的平筆將多餘塗料擦拭掉。

範例2：灰熊式後期型

為TAMIYA入墨線塗料（棕色）加入少量黑色油畫顏料，稍微調低明度後再使用。

用細漆筆沾取稀釋的入墨線塗料，然後為紋路、把手、合葉、螺栓等細部結構的周圍畫上顏色。

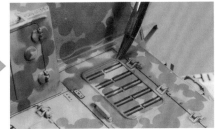

等塗料乾燥後，用沾取了溶劑的平筆將多餘墨線擦拭掉。

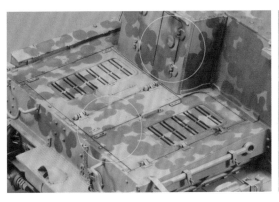

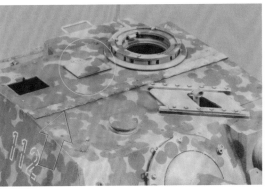

入墨線也要有深淺之別，藉此讓色調和染色效果不會顯得過於單調。

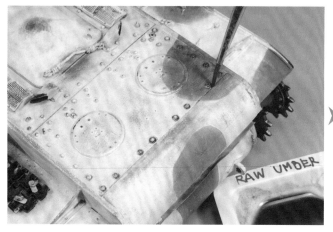

拿細漆筆沾取用溶劑稀釋的生褐色油畫顏料，藉此為螺栓、鉚釘、艙門等部位的周圍、紋路畫上少量顏色。

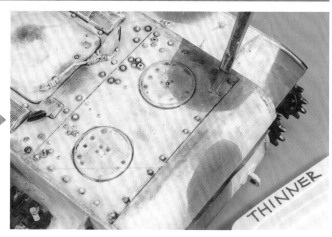

等待數分鐘後，用平筆沾取溶劑，用如同清洗的方式將多餘墨線擦拭掉。

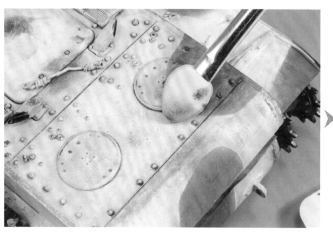

接著再用海綿筆進一步將多餘墨線擦拭掉。

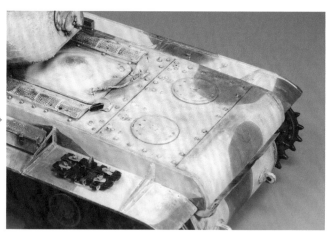

如此一來，螺栓、鉚釘、艙門等部位的周圍與紋路就只會殘留淺淺的墨線，得以凸顯出各處的細部結構。

3-5　掉漆痕跡（塗料剝落的表現）

掉漆痕跡技法是用來重現塗料剝落處的方式。雖然在P.49已經介紹過如何讓表層漆膜剝落的掉漆痕跡技法，不過在此要介紹用塗料來表現掉漆痕跡的方式。掉漆痕跡主要有3種表現方法。1：選用比底色（基本色或迷彩色）更明亮的顏色＝藉此表現出較淺的擦傷、刮傷，以及塗料劣化（褪色）的模樣。2：用來營造表層的迷彩色剝落，導致露出底下基本色之處的模樣。3：選用暗紅色＝塗料剝落，導致裝甲板露出最底層金屬部位，也就是用來表現損傷幅度較深的掉漆痕跡。

《 基本色、迷彩色表面的淺傷痕 》

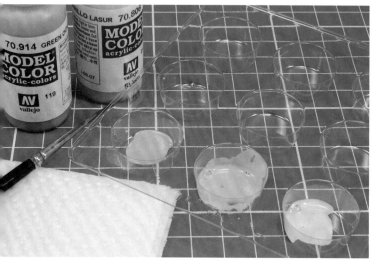

在此要以灰熊式後期型為例，介紹如何為德軍三色迷彩添加掉漆痕跡。首先為了表現迷彩色剝落的部位，以及損及基本色的傷痕等模樣，因此要用vallejo的70.914綠土色和70.806德國黃調色，藉此備妥色調相異的3種顏色。

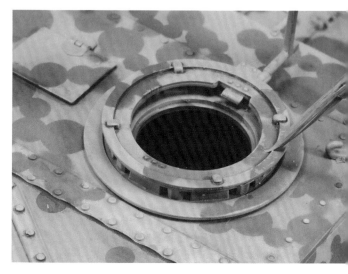

為了營造出車長頂塔頂面稜邊處有迷彩色剝落的模樣，因此用細漆筆描繪出有基本色（暗黃色）外露的掉漆痕跡。

為車長頂塔添加掉漆痕跡後的模樣。重現了路棕色和橄欖綠這兩個迷彩色有局部剝落，導致露出了底下的暗黃色這個基本色的狀態。

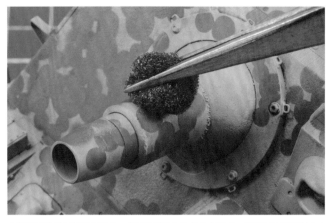

表現細微的塗料剝落痕跡時，就用海綿沾取塗料來處理吧。只要用海綿輕拍的方式沾上顏色即可。想為面積較廣處添加掉漆痕跡時，亦是選用海綿來處理。

砲管上方也用海綿添加了掉漆痕跡。用摩擦方式來處理的話，更是能營造出如同掉色的感覺。

塗上比暗黃色這個基本色更明亮些的顏色後，即可營造出褪色感。

瞄準器滑移蓋之類會頻繁運作的部位也要添加掉漆痕跡，使質感表現與周圍略有出入。

像引擎室頂面這類乘員和整備員會頻繁踩踏到的部位，塗料會剝落得較嚴重。這類部位就要改用平筆來添加掉漆痕跡。

《 露出裝甲板底色的重度傷痕 》

範例1：灰熊式後期型

以塗料剝落而導致裝甲板表面外露的部位來說，要選用暗棕色之類的顏色來處理。範例中是選用 vallejo 的 70.985 艦底紅（當然改用 TAMIYA 的塗料也行）。

會導致露出金屬部分的重度傷痕，通常是出現在會頻繁發生摩擦的部位。例如車長頂塔的邊緣和內側就是乘員經常用手觸碰到，或是被服裝或靴子摩擦到的部位。因此要用暗黃色為該處塗上顏色。

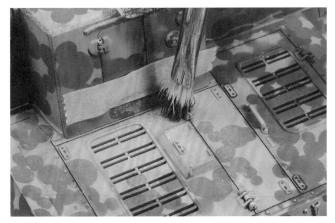

引擎室頂面也要添加露出金屬部分的掉漆痕跡。這部分選擇拿久經使用、筆毛已經散開的平筆來處理。

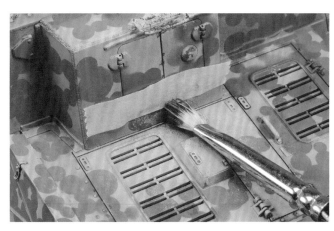

戰鬥室後側艙門的下方亦經常被靴子踏到，同樣屬於塗料剝落得較嚴重之處。為避免艙門沾附到顏色，先用遮蓋膠帶遮擋後，再為前述部位添加掉漆痕跡。

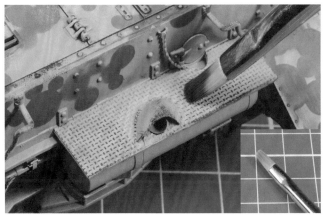

處理供乘員登降的車身後側踏台時，得改拿平筆用乾刷的要領來添加掉漆痕跡。

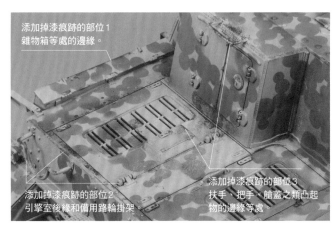

添加掉漆痕跡的部位1
雜物箱等處的邊緣。

添加掉漆痕跡的部位2
引擎室後緣和備用路輪掛架。

添加掉漆痕跡的部位3
扶手、把手、艙蓋之類凸起物的邊緣等處。

由於車身後側不僅會有乘員登降，還有有整備員在這裡進行作業，因此而觸碰、踩踏到的地方也容易造成塗料剝落。這類部位當然也要仔細地添加掉漆痕跡。

供乘員登降的戰鬥室頂面也要仔細地添加掉漆痕跡。艙門周圍、各裝甲板的邊緣，以及凸起部位等處都是得添加掉漆痕跡的主要部位。

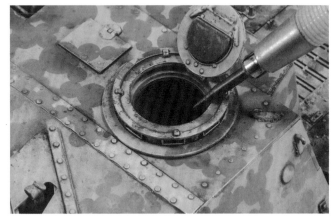

在外露的金屬部位中，摩擦特別嚴重之處還要用鉛筆抹上筆芯粉末。

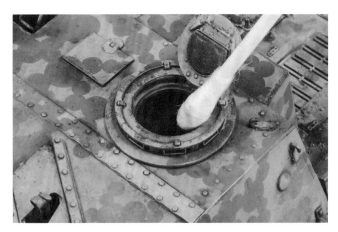

抹上鉛粉後，還要用棉花棒為該處進行摩擦（拋光），這樣即可營造出帶有光澤的金屬質感。

乘員會頻繁接觸到的戰鬥室頂面邊緣、把手也都要用鉛筆抹上筆芯粉末，藉此營造出帶有光澤的金屬質感。

這件範例會使用到LIFECOLOR鏽色塗料的UA 702鏽色底漆和UA 703光影鏽色，以及CITADEL底色漆的艾班頓黑。

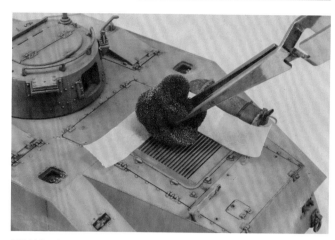

用海綿沾取經過調色的塗料，接著按照點狀塗布的要領為引擎室網罩添加掉漆痕跡。為了避免周圍沾附到顏色，必須事先黏貼遮蓋膠帶。

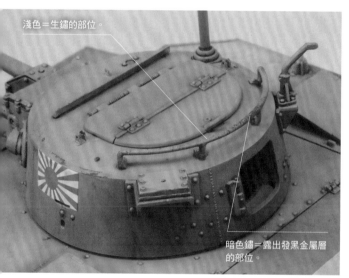

淺色＝生鏽的部位。

暗色鏽＝露出發黑金屬層的部位。

為乘員會頻繁觸碰到的扶手部位添加掉漆痕跡。這裡還要分別使用明亮色與暗沉色來表現質感上的差異。

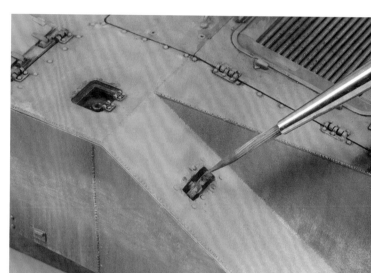

以金屬零件彼此咬合的浮筒用固定架也要添加掉漆痕跡。

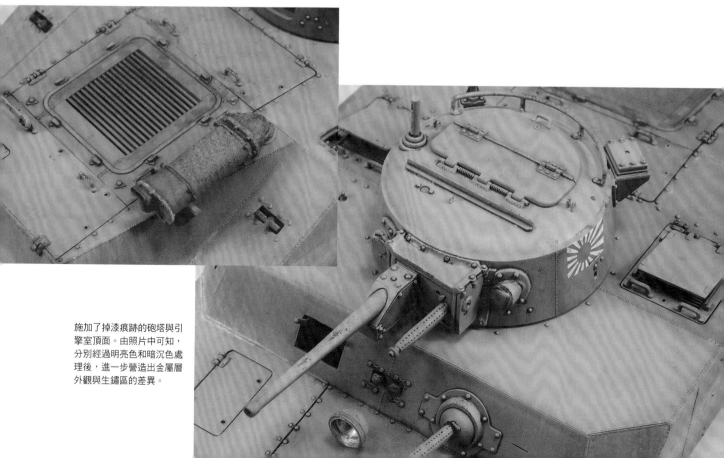

施加了掉漆痕跡的砲塔與引擎室頂面。由照片中可知，分別經過明亮色和暗沉色處理後，進一步營造出金屬層外觀與生鏽區的差異。

《表現砲塔的旋轉痕跡》

添加掉漆痕跡時意外容易遺漏之處，就屬車身上的砲塔旋轉痕跡了。這部分的作業方法其實很簡單。首先是準備比照砲塔轉動半徑用塑膠板自製的圓形治具，以及圓規刀（在生活日用品店就能買到）。

將塑膠板製治具放在砲座上，並且取下圓規刀的刀片改為裝設水砂，然後用如同畫圓的方式輕輕地打磨，即可在漆膜表面留下如同砲塔轉動時造成的摩擦傷痕。

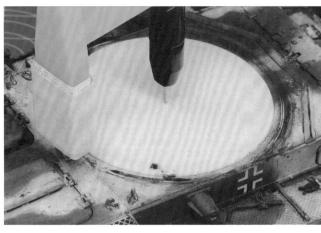

將油畫顏料的柏油色和黑色調色後，用細漆筆沾取塗料，順著轉動痕跡進行點狀塗布。

再次用前一道工程的圓規刀畫圓，將點狀塗布的油畫顏料抹散開來，藉此表現掉漆痕跡。

進一步沿著轉動痕跡，用琺瑯漆的沙色、土色的質感粉末進行點狀塗布，接著再用改裝設海綿的圓規刀畫圓，添加沾附在該處的泥漬。

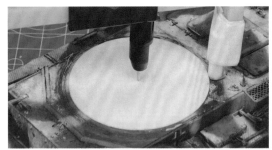

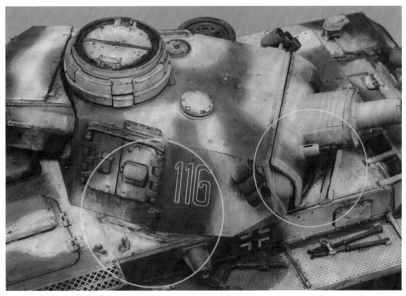

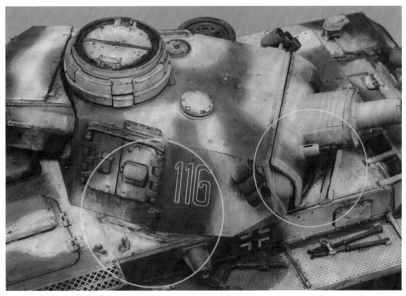

經由添加掉漆表現與汙漬重現的砲塔旋轉痕跡。

由照片中可知，就算是像三號戰車這類砲座處並非正圓形的例子，砲塔旋轉痕跡（照片中白圈處）在模型完成後也是清晰可見，因此可說是深具效果的表現手法呢。

3-6　遭染黑的汙漬

以戰車為首的軍用車輛都很容易沾附到各式汙漬。在此要介紹運用先前講解過的濾化和舊化等技法來處理，藉此為車身各處重現發黑狀汙漬的手法。

《乘員造成的汙漬表現》

範例1：VK3002（DB）試作戰車

這道作業需要將油畫顏料的派尼灰、生棕色，以及烏棕拿來調色使用。

在此要為艙門及其周圍，也就是乘員經常觸碰到的部位添加發黑狀汙漬。

首先是用漆筆為打算添加汙漬處塗布琺瑯系溶劑。

將前述油畫顏料點狀塗布在乘員經常觸碰到的部位上。

接著用海綿筆輕輕地擦拭，只要隱約留下顏色就好。

作業完成的側面艙門。重現了艙門右側和其周圍因乘員經常觸碰而發黑的汙漬。

另一側（車身右側）的艙門一帶也添加了相同汙漬。

範例2：灰熊式後期型

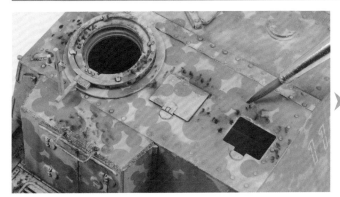

用油畫顏料調出暗沉的顏色，點狀塗布在乘員會頻繁觸碰的艙門周邊和扶手。

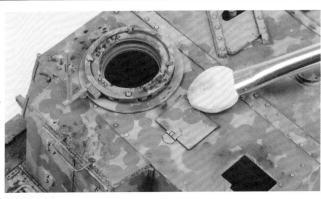

用沾取了溶劑的海綿筆將油畫顏料抹散開來，藉此表現隱約發黑的汙漬痕跡。

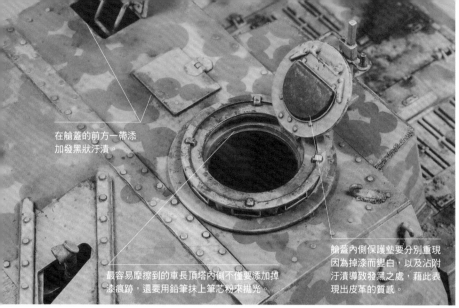

在艙蓋的前方一帶添
加發黑狀汙漬。

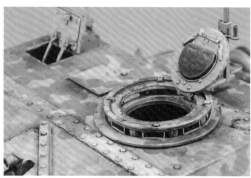

添加髒汙痕跡告一段落的灰熊式後期型戰鬥室後方。

最容易摩擦到的車長頂塔內側不僅要添加掉
漆痕跡，還要用鉛筆抹上筆芯粉來拋光。

艙蓋內側保護墊要分別重現
因為掉漆而變白，以及沾附
汙漬導致發黑之處，藉此表
現出皮革的質感。

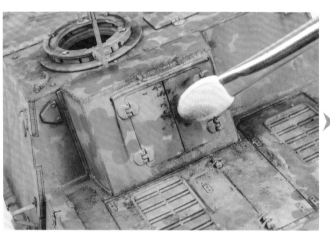

乘員經常觸碰到的戰鬥室後方艙門上端和內側，以及艙門下方也都要用油畫顏
料添加汙漬。

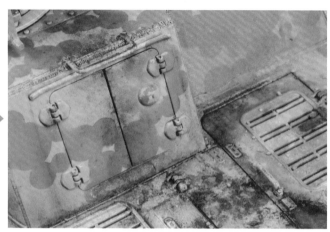

為戰鬥室後方艙門一帶添加汙漬後的模樣。

範例3：T-34中戰車

以T-34的車身色為準，選用502 ABTEILUNG油畫
顏料的陰影棕、褪色綠、暗磚紅。

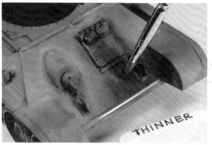

先為車身正面的操縱手艙門和其下方一帶塗布琺瑯
系溶劑。

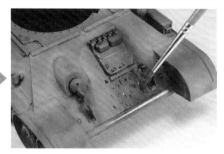

接著點狀塗布3種顏色的油畫顏料。

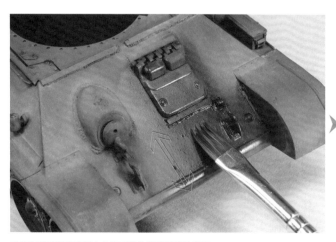

用沾取了溶劑的漆筆由上而下將油畫顏料抹散開來。

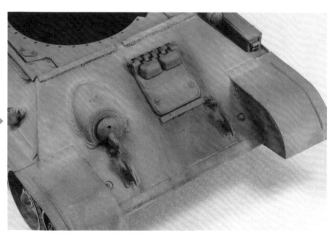

等油畫顏料乾燥後，確認成效如何。從照片中可看出，範例充分表現出乘員頻繁
從該處登降的感覺。

《其他類型的汙漬表現》

範例1：灰熊式後期型

拿TITAN油畫顏料的派尼灰和烏棕來調色，再加入少量亨寶的亮光保護漆，然後拿琺瑯系溶劑稀釋以備使用。

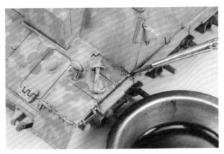
用細漆筆沾取經過稀釋的油畫顏料來入墨線，藉此重現累積在側擋泥板連接處的汙漬（變髒的水漬、泥巴之類）。

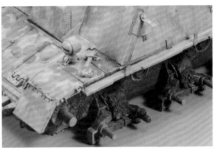
等油畫顏料乾燥後，確認成效如何。若是覺得不滿的話，那麼就重做一次。

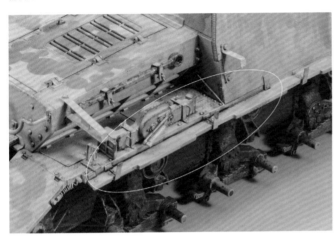

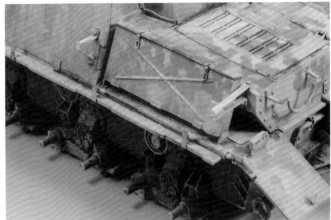

側擋泥板的後方也同樣要入墨線。不過要是從前方到後面都全部入墨線的話，反而有損寫實感。這道作業確實效果十足，但審慎評估哪些部位需要施加也很重要。

範例2：VK3002（DB）試作戰車

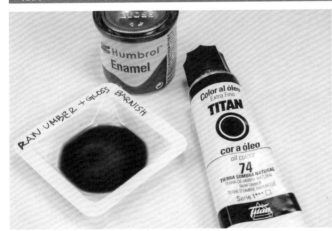
這件範例是以生棕色油畫顏料加入少量亨寶亮光保護漆，調出塗料。

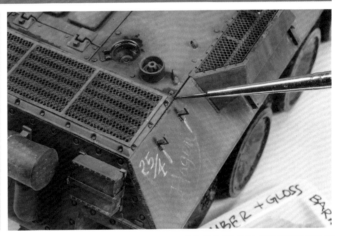
將前述油畫顏料用琺瑯系溶劑稀釋後，用來為引擎網罩蓋和檢修艙蓋之間入墨線，表現出因為沾附到機油而染黑的汙漬。

用油畫顏料入墨線且乾燥後的模樣。這道作業也是一旦做過頭就會有損寫實感，因此處理時必須特別留意。

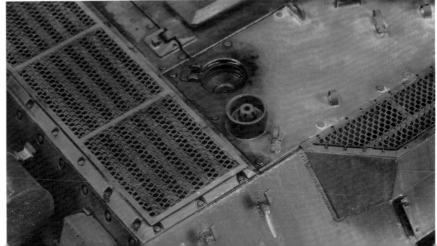

67

《 表現出垂直面的條狀汙漬 》

範例1：三號戰車N型

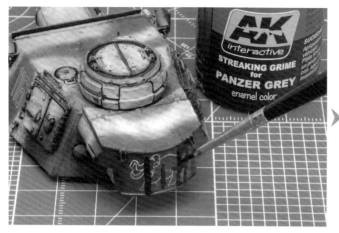 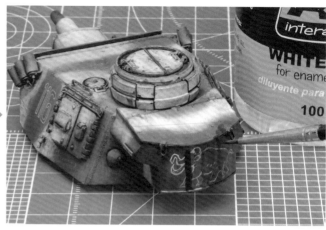

現今也有發售多種可供重現條狀汙漬的專用塗料。這件範例就是使用可供對應德國灰（戰車灰）這類車身色的AK interactive製「PANZER GREY for STREAKING GRIME」。用漆筆沾取該塗料後，縱向塗布上色。

用漆筆沾取AK interactive的琺瑯漆專用溶劑這款白油精，然後以由上而下的方式將塗料抹散開來。

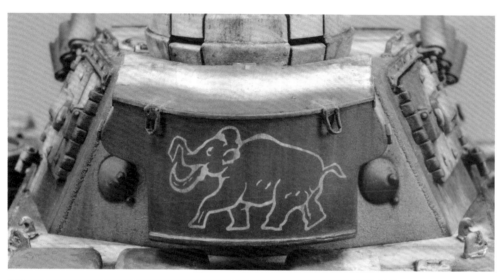

這樣一來即可重現隨著雨水等水流將原本沾附到的沙、土、汙漬沖刷掉的痕跡（也就是「雨水垂流痕跡」）。

範例2：特二式內火艇カミ

在此要重現從車身前後兩側固定架處垂流下來的汙漬。首先是用琺瑯系溶劑將打算添加油畫顏料處塗布得溼潤些。

用油畫顏料的凡戴克棕、火星紫、橄欖綠、烏棕等顏色調色，不經稀釋直接拿來塗布。

用沾取了溶劑的漆筆一邊將油畫顏料溶解開來，一邊由上而下運筆，藉此讓顏色滲染開來。

乾刷乃是以往最為經典的模型技法，多年來廣受各方模型玩家所運用。雖然只要用比基本色更明亮的顏色輕輕地進行刷掃，即可凸顯出稜邊和細部結構，但近年來已經不像過去那麼頻繁地使用了。不過就針對局部施加舊化來說，仍是能發揮出十足效果的技法。

在此要為T-34的路輪施加乾刷。首先是拿LIFECOLOR的UA 239 4BO和UA 237暗橄欖色來調色，藉此調出比保護色綠4BO這種車身色更明亮一些的顏色。

用平筆沾取先前調出的塗料，接著在面紙之類物品上進行擦拭，直到幾乎看不出顏色的程度為止。

用僅殘留微量塗料的平筆在路輪零件表面刷掃，讓顏色能隱約沾附上去。

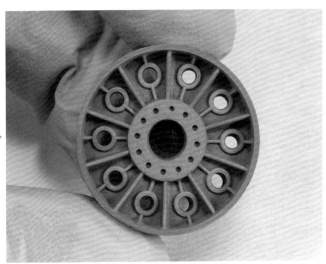

經過乾刷後，稜邊和凸起部位沾附較明亮的顏色，得以凸顯出細部結構的存在，使凹凸起伏處顯得更具分量感。

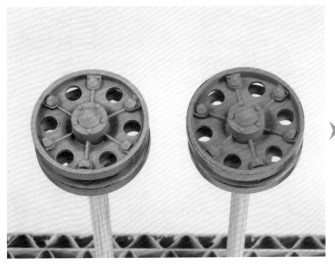

左側是經過乾刷的傳動輪，右方是未施加乾刷的傳動輪。由照片中可以明顯辨識出施加乾刷後的效果。

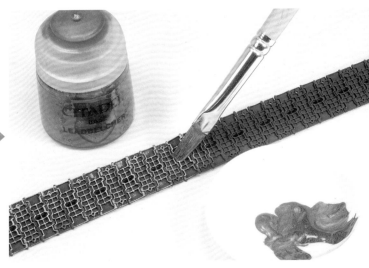

為履帶施加乾刷也是效果十足。用金屬漆施加乾刷後，履帶表面看起來就像是經過磨損一樣，營造出如同金屬的質感。

3-8 栩栩如生的泥漬

油畫顏料和琺瑯漆能夠添加乾燥狀泥土、溼潤狀泥土等更為細膩的泥漬表現。而且除了以往用塗料來呈現的平面汙漬之外，只要拿質感粉末和各式材料用品相搭配，即可營造出立體的泥土等汙漬，得以呈現更寫實的效果。

《 進一步添加細微汙漬 》

範例1：灰熊式後期型

在此要用油畫顏料來表現泥土。照片中是這件範例所使用到的油畫顏料，包含了淺泥色、火星紫、底土色、工業土色、暖灰、透明金土色。

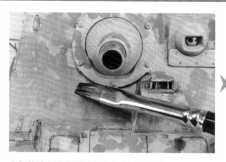

在打算塗布油畫顏料的地方先抹上溶劑。

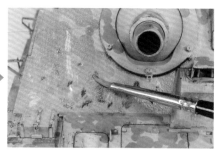

在使用噴筆施加先前介紹過的蒙塵技法之前，先用漆筆為該處點上各種油畫顏料。

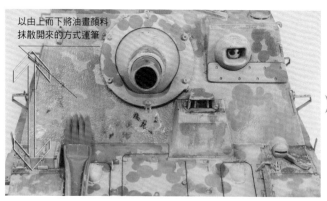

以由上而下將油畫顏料抹散開來的方式運筆。

用平筆（已加工成易於使用的形狀）沾取溶劑，由上而下將油畫顏料抹散開。

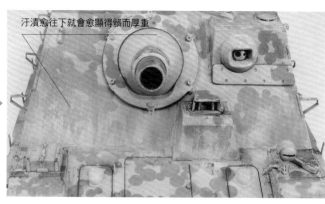

汙漬愈往下就會愈顯得髒而厚重。

等油畫顏料乾燥後，確認成效如何。在感到滿意之前要反覆進行前述作業。

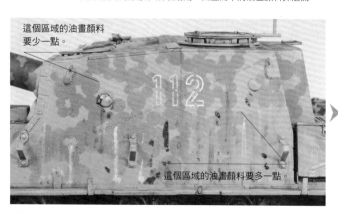

這個區域的油畫顏料要少一點。

這個區域的油畫顏料要多一點。

戰鬥室側面也和正面一樣要添加油畫顏料，並且按照前述要領進行作業。斜向虛線下方的油畫顏料要多一點。

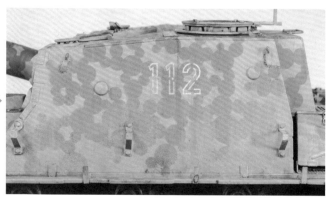

用沾取了溶劑的漆筆將油畫顏料由上而下抹散開來。照片中是作業結束後，油畫顏料已乾燥的狀態。

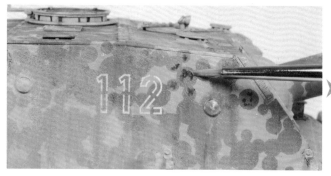

未施加蒙塵效果處的迷彩部位只要添加少量油畫顏料，藉此讓對比顯得內斂些，調整成看起來較自然的感覺。

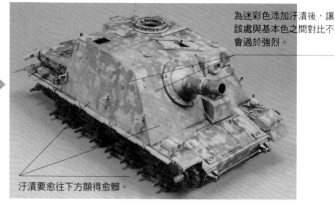

為迷彩色添加汙漬後，讓該處與基本色之間對比不會過於強烈。

汙漬要愈往下方顯得愈髒。

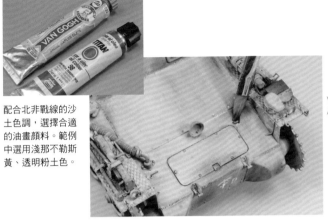

配合北非戰線的沙土色調，選擇合適的油畫顏料。範例中選用淺那不勒斯黃、透明粉土色。

事先用溶劑將打算塗布油畫顏料的部位抹得溼潤點。

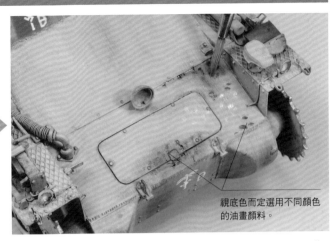

視底色而定選用不同顏色的油畫顏料。

在表層塗布了沙色處添加前述2種顏色的油畫顏料，屬於基本色RAL7021德國灰處就改為點狀塗布派尼灰。

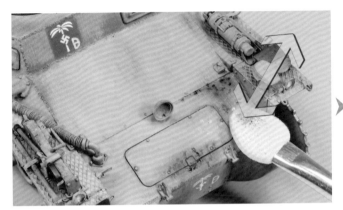

使用沾取了溶劑的海綿筆，在抹散油畫顏料之餘，亦往垂直方向運筆，使擋泥板內側也能被抹上顏色。

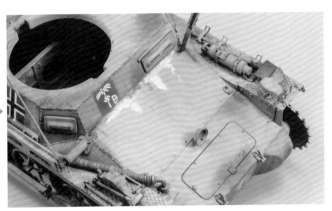

為了替操縱室正面裝甲板下方的接合部位營造出不僅有沙積在該處，還有汙漬從那裡垂流出來的感覺，因此為接合部位點上油畫顏料的淺那不勒斯黃、透明粉土色。

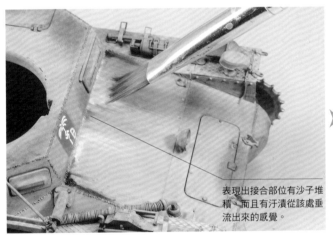

表現出接合部位有沙子堆積、而且有汙漬從該處垂流出來的感覺。

用沾取了溶劑的平筆（已將筆毛加工成能抹出條狀痕跡的形狀）將油畫顏料由上而下抹散開來。

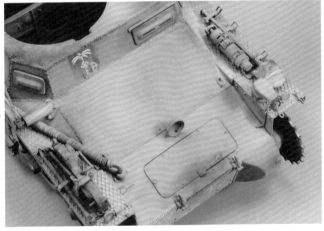

等油畫顏料乾燥後，確認成效如何。

亦用油畫顏料來表現擋泥板後側、排氣管周圍的鏽漬。首先是為擋泥板接合部位周圍塗布用溶劑稀釋過的透明粉土色。

用充分沾取過溶劑的粗漆筆，將油畫顏料抹散開來（溶解）。

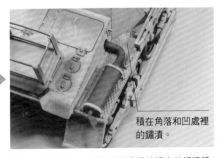

積在角落和凹處裡的鏽漬。

等油畫顏料乾燥後，看起來就像是流過來的鏽漬積在擋泥板上一樣。

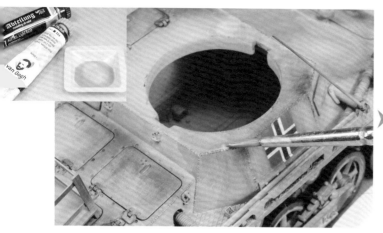

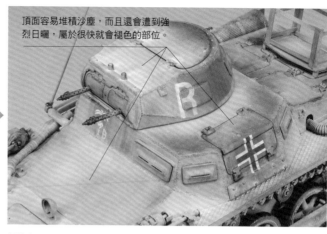

頂面容易堆積沙塵，而且還會遭到強烈日曬，屬於很快就會褪色的部位。

將用溶劑稀釋（比例為20％：80％）的油畫顏料（為淺泥色加入少量的那不勒斯黃紅）塗布在頂面上。

營造出了砲塔頂面和車身頂面隱約蒙上沙塵的模樣。

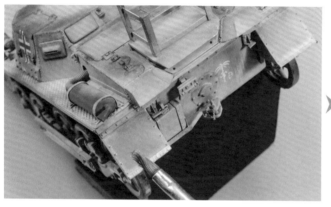

進一步為後擋泥板塗布相同的油畫顏料。

等油畫顏料乾燥後，即可表現出擋泥板蒙上沙塵，而且還有沙子堆積在鉚釘和下方肋梁處的模樣。

範例3：T-34中戰車

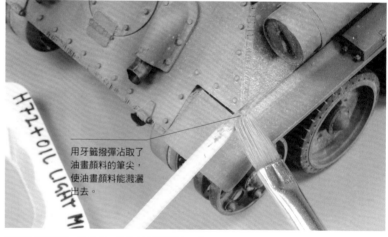

在此要選用為502 ABTEILUNG油畫顏料淺泥色加入亨寶製琺瑯漆72卡其布色，再用溶劑稀釋過的塗料（比例為40％：60％）。

用牙籤撥彈沾取了油畫顏料的筆尖，使油畫顏料能濺灑出去。

以俗稱「濺灑法」的技巧，表現出被履帶濺起而沾附到的泥漬。這項技法只要用平筆沾取油畫顏料，再用牙籤撥彈筆尖，藉此讓油畫顏料飛濺到車身後側擋泥板上即可。

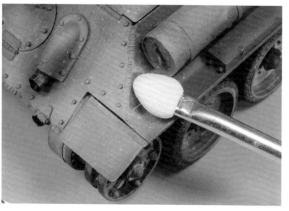

用海綿筆將沾附在不必要部位上的油畫顏料擦拭乾淨。

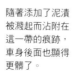

隨著添加了泥漬被濺起而沾附在這一帶的痕跡，車身後面也顯得更髒了。

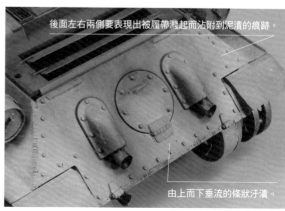

後面左右兩側要表現出被履帶濺起而沾附到泥漬的痕跡。

由上而下垂流的條狀汙漬。

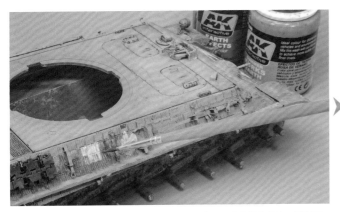

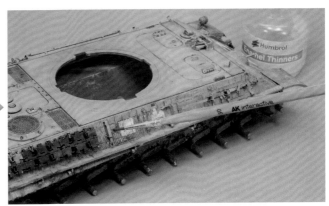

拿AK interactive製舊化專用琺瑯漆的土色特效漆和夏季庫斯克土色，描繪出縱向條狀汙漬。

塗布前述的AK interactive製塗料，並且靜置數分裝後，再用沾取了溶劑的漆筆將顏色均勻地抹散開來。

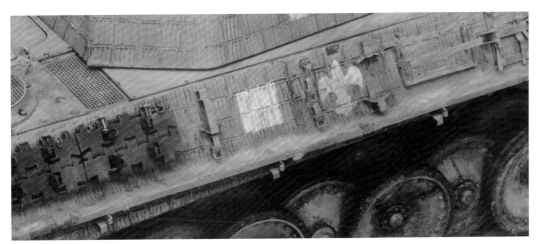

添加汙漬告一段落的車身側面。範例中雖然是拿專用塗料處理，不過就算不是這類專用塗料，改用油畫顏料或琺瑯漆也能做出相同的效果。

《 利用質感粉末，添加各式泥漬 》

範例1：KV-1重戰車（積在擋泥板上的泥土）

要重現泥漬時，最常使用的就屬質感粉末了。許多廠商都有推出各式顏色的同類型產品。

範例選用AMMO MIG的模型質感粉末A.MIG-3029冬季泥土。先用漆筆沾取質感粉末，塗抹在擋泥板上。

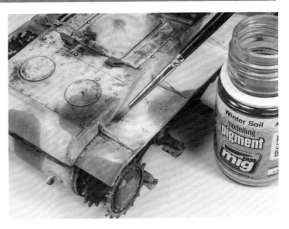

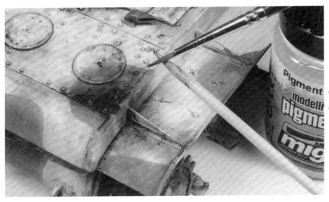

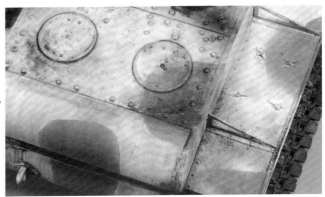

用漆筆沾取AMMO MIG的質感粉末附著液，然後放在牙籤上以如同引流的方式滴落到質感粉末上。

用質感粉末即可表現出積在擋泥板上的泥土。質感粉末可以利用附著劑固定在塗布處。

這件範例使用 vallejo 製質感粉末加上 73.104 淺赭和 73.109 自然褐調出塗料。

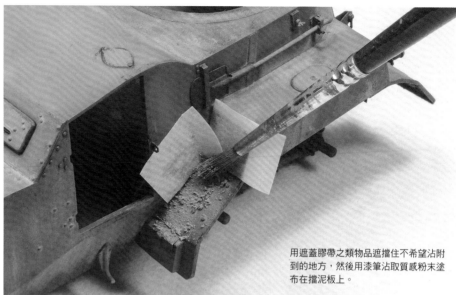

用遮蓋膠帶之類物品遮擋住不希望沾附到的地方，然後用漆筆沾取質感粉末塗布在擋泥板上。

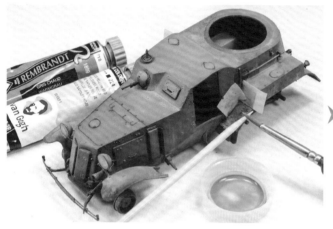

用油畫顏料的暖灰和那不勒斯黃調色，再用溶劑充分地稀釋。接著用漆筆沾取該塗料，然後放在牙籤上以如同引流的方式滴落到質感粉末上。

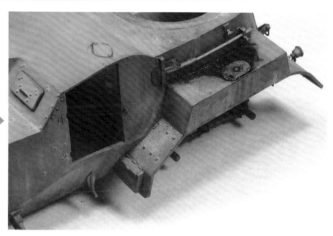

採用這種先將油畫顏料稀釋，再滴落到質感粉末上加以固定的方法，即可重現泥漬。

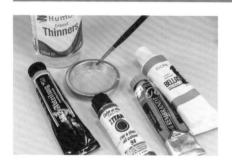

以太平洋上島嶼的沙、土顏色為準，用油畫顏料調出較明亮的沙色，然後用溶劑加以稀釋。

質感粉末是拿 AMMO MIG 產品的海灘沙色和淺塵色、vallejo 產品的綠土色，以及 AK interactive 產品的淺塵色混合而成。

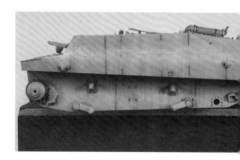

車身下方維持在先前用琺瑯漆營造出蒙塵效果後的階段。

用筆尖沾取稀釋的油畫顏料，再用牙籤進行撥彈，讓油畫顏料飛濺到車身下方的側面上。這部分使用了明亮的沙色，以及偏褐的土色這兩種顏色。

用漆筆分成多次少量塗布質感粉末。

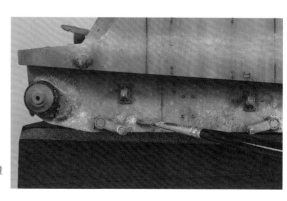

74

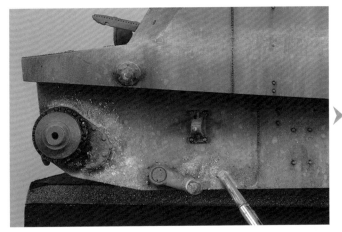

用平筆沾取經過稀釋的油畫顏料,將沾附質感粉末處塗布成溼潤狀。

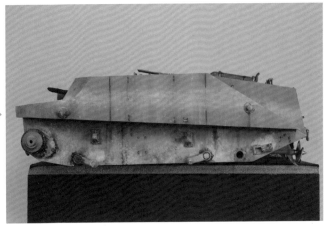

等油畫顏料乾燥後,質感粉末就會固定在車身下方了。這樣一來就呈現沾附到海灘處沙子,以及島嶼內陸土壤的模樣。

範例4:灰熊式後期型(車身下方的汙漬:歐洲戰線)

將vallejo製質感粉末的73.109自然褐和73.104淺赭,以及GSI Creos製舊化粉彩的PW01暗棕色混合起來,藉此調出顏色較暗沉的泥巴。

接著還準備了AK interactive製舊化專用琺瑯漆的暗泥色。將該塗料裝在塗料皿裡,用溶劑稀釋後再使用。

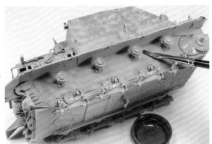

首先是將用溶劑充分稀釋過的AK interactive暗泥色塗布在車身下方。

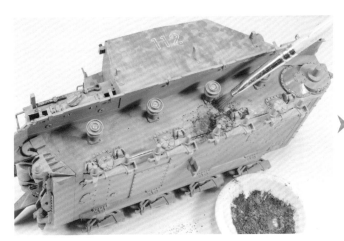

接著用漆筆沾取質感粉末,塗布至車身下方。

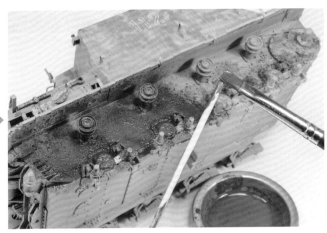

用平筆沾取AK interactive的暗泥色,再用牙籤撥彈筆尖,讓塗料能飛濺到質感粉末上。

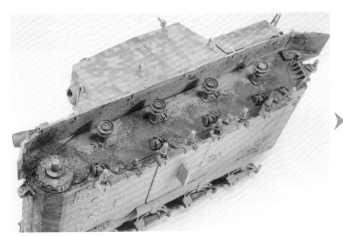

等暗泥色的琺瑯漆乾燥後,質感粉末就會固定在該處。

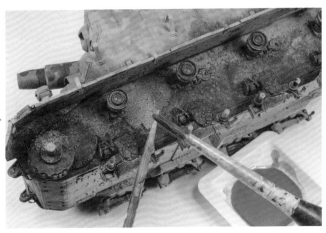

用相同方式濺灑顏色調得較暗沉的塗料。

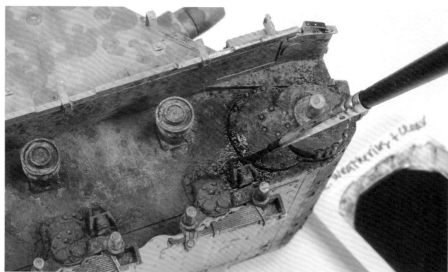

再來是將GSI Creos製舊化漆的地棕色和亨賓製亮光保護漆加以混合,再針對局部進行塗布,藉此表現溼潤狀的泥土。

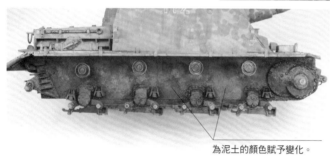

為泥土的顏色賦予變化。

懸吊系統基座處的泥土顯得較溼潤。

為車身下方添加泥漬的灰熊式後期型。隨著泥土的添加方式不同(由塗料和質感粉末營造出的表現),色調也會產生變化(淺色土、深色土及溼潤狀的泥巴)。

範例5:一號戰車A型(車身下方的汙漬:北非戰線)

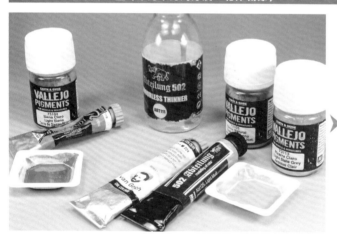

這件範例為了表現較乾燥的沙土,選用顏色較明亮的油畫顏料和質感粉末。

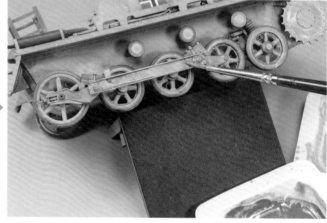

將使用暖灰和那不勒斯黃紅+淺泥色調出的油畫顏料拿溶劑加以稀釋,用來為車身下方和底盤施加水洗。

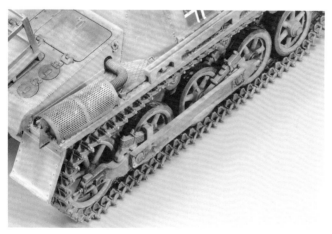

趁著油畫顏料乾燥前塗布經過調色的質感粉末。為了表現出北非當地較乾燥的沙土,因此質感粉末的使用量要控制得內斂些。

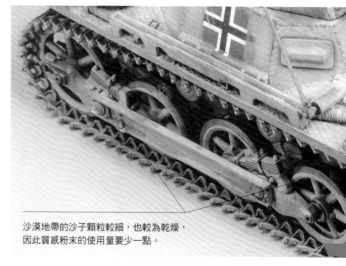

沙漠地帶的沙子顆粒較細,也較為乾燥,因此質感粉末的使用量要少一點。

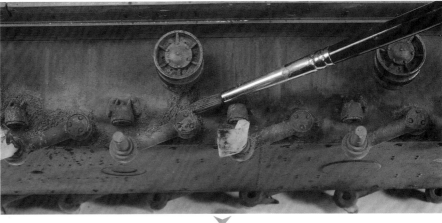

將AK interactive的暗土色、MIG Productions的歐洲塵、vallejo的自然褐混合，為了進一步增加泥土的分量，也特別準備了石膏。將這些材料放入容器裡充分混合，接著塗布在車身下方。

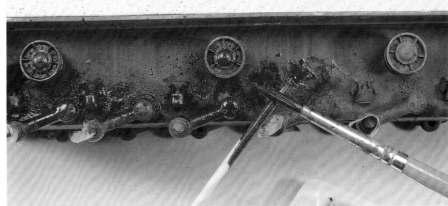

將AK interactive製舊化專用琺瑯漆的鮮土色、502 ABTEILUNG油畫顏料的工業土色混合起來，然後用溶劑稀釋。用漆筆沾取前述塗料後，將筆尖放在牙籤上以如同引流的方式滴落到質感粉末上。

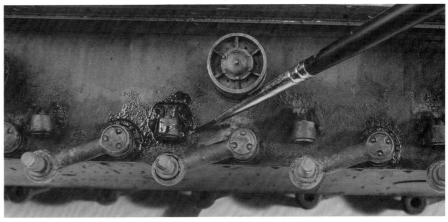

等塗料乾燥，質感粉末固定後，接著混合鮮土色和油畫顏料的燈油黑、亨寶製亮光保護漆，再用溶劑稀釋，塗布在懸吊系統基座等部位，藉此表現溼潤的泥土。

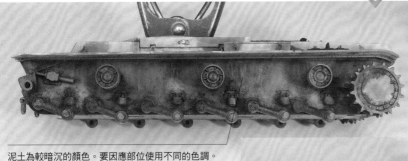

泥土為較暗沉的顏色。要因應部位使用不同的色調。

若是要以冬季的東部戰線環境為準，據此表現沾附到車身下方的泥土，那麼不僅要選用較暗沉的顏色，更得為局部營造出溼潤感才行。

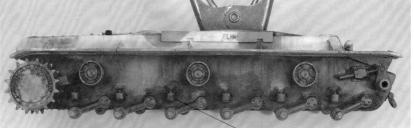

亦重現了一如冬季環境，有局部沾附到溼潤泥土的模樣。

《 具立體感的泥漬表現 》

想要具立體感的泥漬表現時，只要將質感粉末、石膏、壓克力膠加入溶劑後加以攪拌混合即可調出來。

混合均勻調出泥巴材料後，拿來塗布在一號戰車A型的傳動輪內側。

以豹式G型這類大型車輛來說，塗布混合均勻的泥巴反而有損寫實感。因此只要大致混合，使泥巴呈現大小顆粒不一的狀態，再塗布到車身下方。

為了表現有一部分地方沾附到潤滑油之類的油漬，因此塗布MICROSCALE的MICRO消光漆。

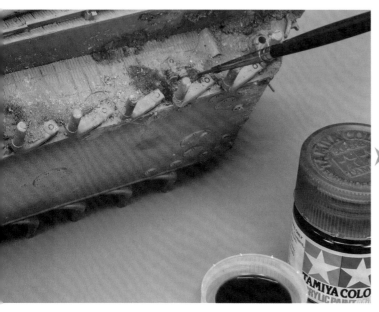

進一步拿用溶劑稀釋過的TAMIYA壓克力水性漆X-19煙灰色來塗裝。

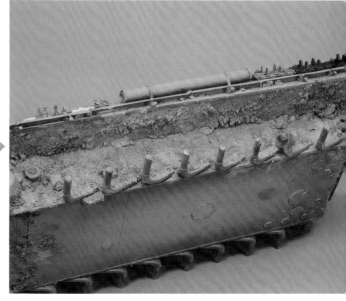

泥巴充分硬化後的狀態。雖然泥巴呈現十足的分量感，但以這個狀態來說，顏色還是單調了點，欠缺寫實感。

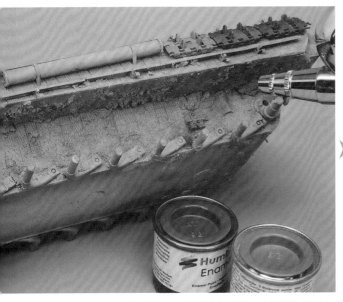

用亨寶製琺瑯漆的98消光巧克力色和29消光暗土色來調色，並且用溶劑加以稀釋，然後拿來對局部進行噴塗，藉此為泥巴的色調賦予變化。

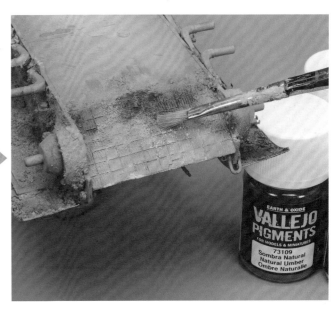

為車身側面下方添加泥巴的作業告一段落後，接著改為處理車身正面下方。塗布與先前相同的泥巴後，再進一步追加塗布質感粉末。

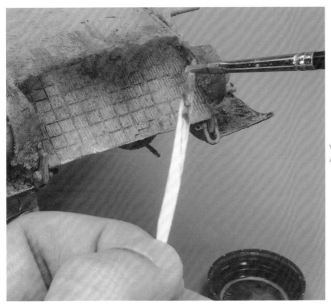

調出顏色與泥巴相似的油畫顏料，拿溶劑稀釋後用來滴落到質感粉末上，加以固定住。

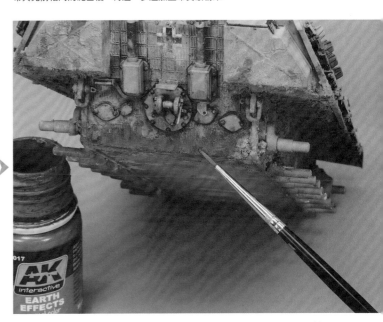

車身後面下方和雜物箱的底面也要塗布泥巴。此外還塗布了AK interactive製舊化專用琺瑯漆的土色特效漆。

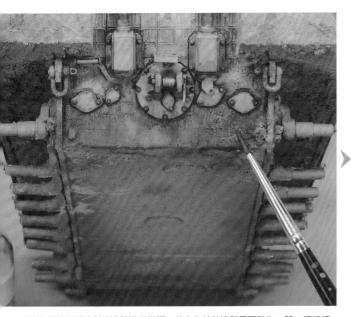

用沾取了琺瑯系溶劑的漆筆進行微調，使土色特效漆與周圍融為一體，讓汙漬顯得更具整體感。

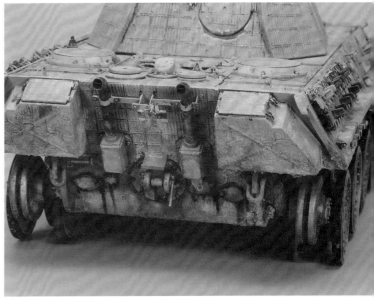

作業告一段落的車身後面。添加泥漬後，還進一步追加了機油、潤滑油之類的汙漬。

機油、潤滑劑、燃料的汙漬

戰車和軍用車輛上除了會有沙、土、泥、鏽等汙漬之外，亦會有機油、潤滑劑、燃料等油漬類的滲染痕跡，在引擎室頂面、各式艙門、注入口周圍等地方也不時會看到這類油料溢灑出來的痕跡。若是想要讓模型作品看起來能更加寫實，那麼就非得重現這類汙漬不可。

範例1：BA-10輪式裝甲車

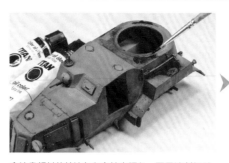

想要重現機油、潤滑劑、燃料類的汙漬時，要選用油畫顏料的燈油黑、柏油色、烏棕，以及引擎潤滑油等顏色。

拿油畫顏料的柏油色和烏棕來調色，再用溶劑加以稀釋，用來重現滲染到周圍的潤滑油，以及溢灑出來的燃料等痕跡。

只要像照片中一樣，先用漆筆沾取前述油畫顏料，再用牙籤撥彈，即可重現機油的垂流痕跡。

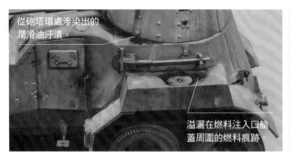

從砲塔環處滲染出的潤滑油汙漬。

溢灑在燃料注入口艙蓋周圍的燃料痕跡。

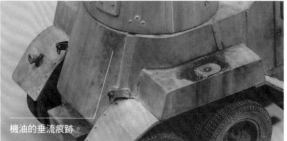

機油的垂流痕跡。

砲塔環重現了滲染到周圍的潤滑油，以及溢灑在後側擋泥板處燃料蓋周圍的燃料汙漬。

範例2：灰熊式後期型

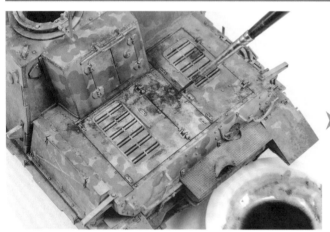

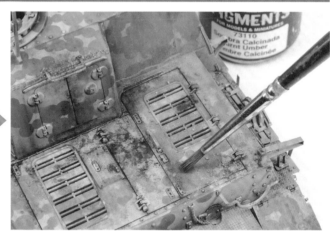

將油畫顏料加以稀釋，用來添加在引擎室裝甲板上進行整備時溢出的潤滑油和機油類汙漬。

在引擎室頂面塗抹一些vallejo製焦棕色質感粉末。

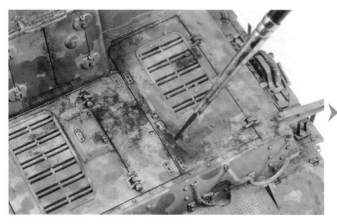

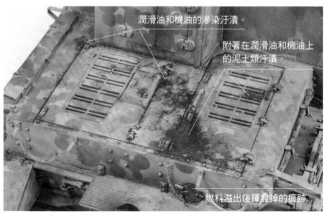

潤滑油和機油的滲染汙漬。

附著在潤滑油和機油上的泥土類汙漬。

塗抹經過稀釋的柏油色油畫顏料，固定質感粉末。

添加汙漬告一段落的灰熊式後期型引擎室頂面。

燃料溢出後揮發掉的痕跡。

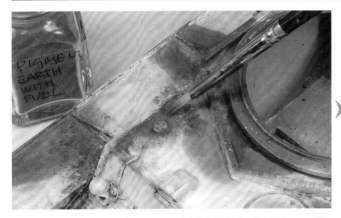

再來要表現燃料注入口（車身前側頂面兩處）這裡的汙漬。首先是將vallejo製質感粉末的73.108氧化鐵棕和73.110陰影鈣混合起來，再拿來塗布在燃料注入口一帶。

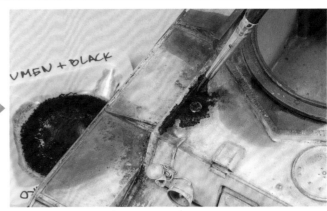

使用油畫顏料的柏油色和黑色來調色，用溶劑稀釋後，滴在質感粉末上，固定質感粉末。

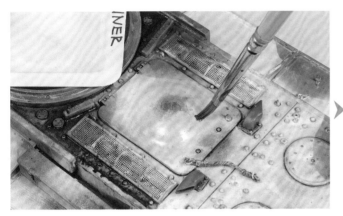

為引擎檢修艙蓋添加汙漬之前，要先塗布溶劑，使該處呈現溼潤狀。

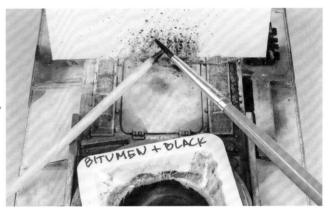

將油畫顏料的柏油色和黑色拿來調色，用溶劑稀釋後，運用「潑灑」技法讓前述塗料飛濺在這一帶。為避免檢修艙蓋後方沾附塗料，因此要用紙張遮擋住。

這是加工成適於抹出條狀汙漬的平筆。經過這類加工的漆筆亦能運用在蒙塵、濾化等技法上。

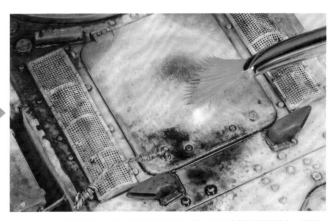

用經過加工的漆筆沾取溶劑，藉此將柏油色＋黑色的油畫顏料抹散開來，這樣就能重現隱約可見的機油類汙漬。

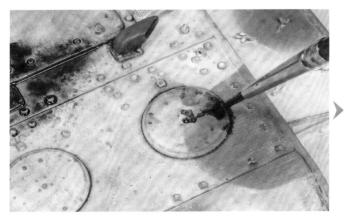

圓形檢修艙蓋也要添加機油類汙漬。這部分是先用漆筆塗布油畫顏料，再用溶劑進行擦拭，藉此重現沾附在該處的汙漬。

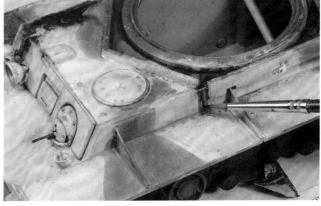

將柏油色＋黑色油畫顏料稀釋後，針對砲塔環用跳彈區塊左方內側的燃料注入口位置，添加燃料溢出後從邊緣往下垂流的痕跡。

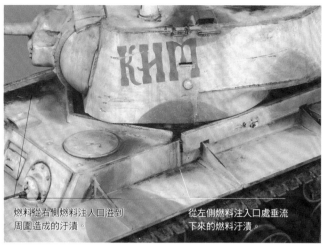

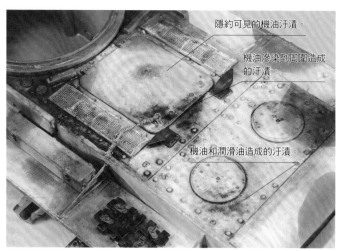

隱約可見的機油汙漬。

機油滲染到周圍造成的汙漬。

機油和潤滑油造成的汙漬。

燃料從右側燃料注入口溢到周圍造成的汙漬。

從左側燃料注入口處垂流下來的燃料汙漬。

運用油畫顏料為車身各部位添加了潤滑油、機油、燃料等汙漬後的KV-1重戰車。

範例4：T-34中戰車

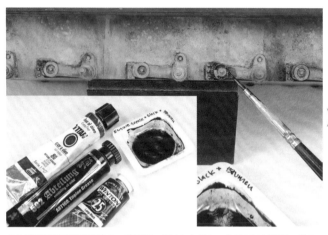

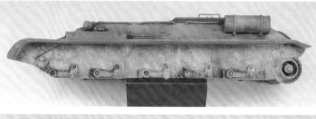

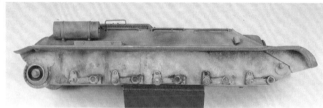

拿油畫顏料的引擎潤滑油色、燈油黑、柏油色來調色，並且用溶劑稀釋，然後塗布在懸吊搖臂的基座上，藉此重現滲染出來的潤滑油。

車身下方左右兩側的模樣。除了用油畫顏料、琺瑯漆、質感粉末添加油漬之外，亦運用油畫顏料重現了滲染出來的潤滑油類汙漬。

將油畫顏料的柏油色加以稀釋，重現引擎室的機油、潤滑油類汙漬，以及從外部燃料槽注入口溢到周圍的燃料類汙漬等痕跡。

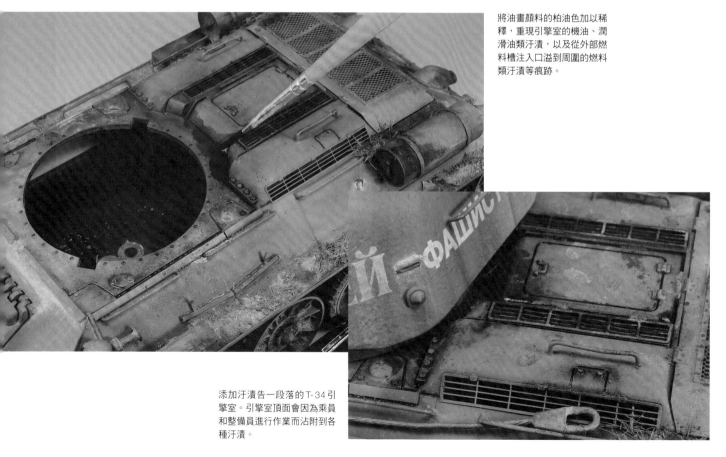

添加汙漬告一段落的T-34引擎室。引擎室頂面會因為乘員和整備員進行作業而沾附到各種汙漬。

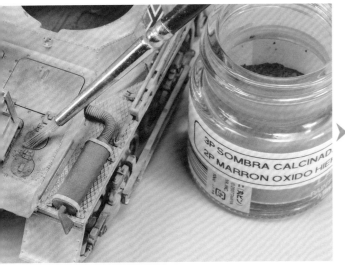

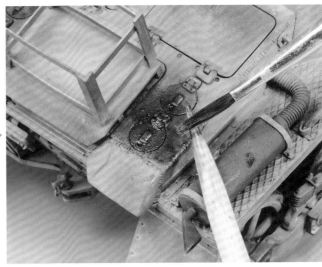

這件範例為一號戰車A型。首先是將vallejo製質感粉末的73.108氧化鐵棕和73.110陰影鈣混合起來，塗布在燃料注入口一帶。

拿油畫顏料的柏油色和黑色來調色，用溶劑稀釋後，用來滴在質感粉末上，藉此固定住質感粉末。

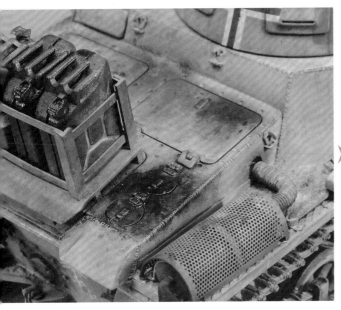

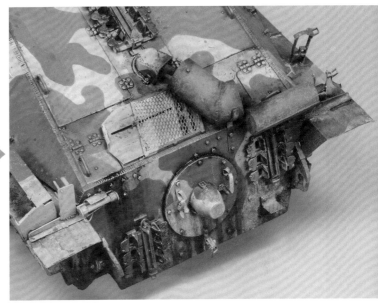

油畫顏料乾燥後的模樣。重現了沙子沾黏在燃料類汙漬上的模樣。

追獵者式火焰噴射戰車也按照相同要領添加了燃料、機油、潤滑油類汙漬。

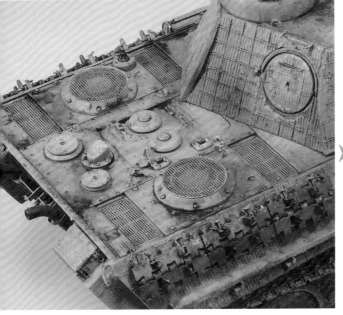

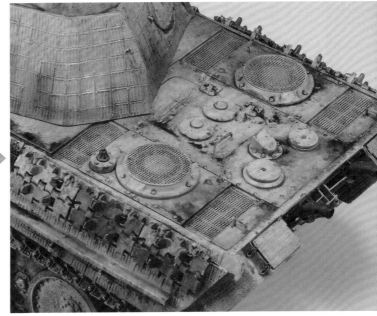

豹式G型引擎室頂面的模樣。這裡添加了燃料、機油、潤滑油等汙漬（看起來黑黑的部分）。用RAL7028暗黃色施加單色塗裝的車身原本就會顯得單調些，因此藉由添加這類汙漬提高完成度可說是相當重要的作業。

沾附碎屑等雜物的表現

先前介紹了運用油畫顏料、琺瑯漆、質感粉末等材料來重現沾附到沙、土、泥，甚至是潤滑油、機油、燃料等油漬的技法。不過以在戰場上活動的車輛來說，肯定還會沾附到草、落葉、小樹枝、各種大小不同尺寸的泥塊，以及石頭等雜物。只要能重現這些「碎屑」，必然會顯得更加寫實。

首先要做出作為基礎的泥巴。這部分要以製作的模型題材（設定的戰區、季節）為準，用各式顏色的質感粉末、琺瑯漆、石膏調出適當的泥巴材料。

暫且等候先前調出的泥巴乾燥，再將硬化後的泥巴材料壓碎成塊狀和粉末狀。

經由壓碎做出的沙和泥塊。重點在於要做出各種大小不同尺寸的碎塊。

準備小草和情景模型用的各式素材（草、小樹枝等）。

將vallejo的70.967橄欖綠、70.880卡其灰放在容器中調色，再用溶劑稀釋。然後把草、小樹枝等材料加入其中。

自製1/35比例的樹葉時，推薦選用GREEN STUFF WORLD製打孔工具。用它在樹葉或色紙等材料上按壓，即可一舉鑿出4種形狀的樹葉（頂面印有象徵形狀的圖示）。

範例1：T-34中戰車

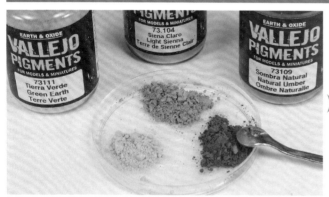

按照前述要領準備多種色調相異的泥塊。照片中是選用vallejo製質感粉末的綠土、淺赭、自然褐調配而成。

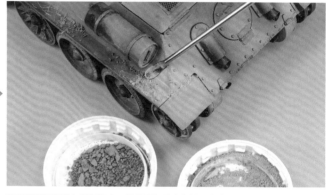

將自製的泥塊灑在擋泥板上。選用調色匙之類物品來處理的話，即可在不損及泥塊材料的情況下進行作業了。

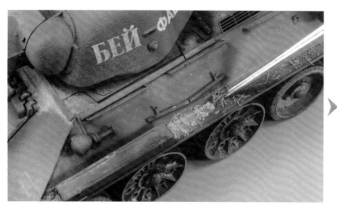

進一步加上草和樹葉等碎屑。

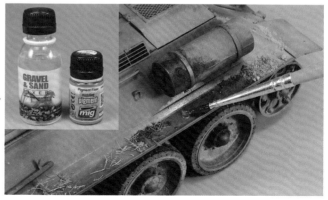

用AK interactive製礫石＆沙固定液，或是AMMO MIG製質感粉末附著液之類專用附著劑，將設置在擋泥板上的泥、碎屑等雜物固定住。

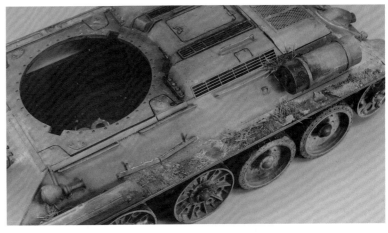

進一步用加入了質感粉末的油畫顏料調出泥巴,用來塗布在擋泥板處的草葉上,以及雜物箱和鋸子固定架等細部上。

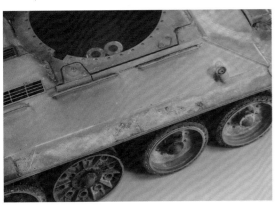
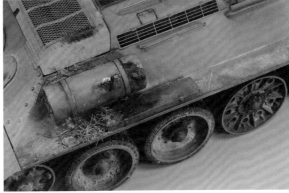

車身右側沾附了泥巴、碎屑的模樣。像這樣添加碎屑,不僅可運用在情景模型,即便製作單一作品,也能充分營造戰場的氣氛。

範例2:灰熊式後期型

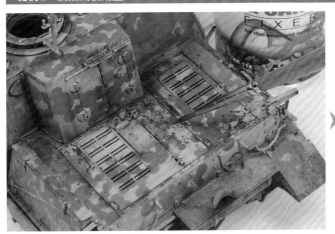
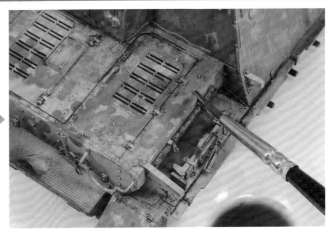

將和T-34一樣的自製泥塊設置在引擎室頂面,再用礫石&沙固定液之類附著劑加以固定住。

等附著劑乾燥後,再將用溶劑稀釋過的土色油畫顏料塗布在其周圍,讓汙漬顯得更為自然。

添加汙漬告一段落的灰熊式後期型引擎室一帶。雖然添加汙漬有助於提升寫實感,但也不能弄得過髒。

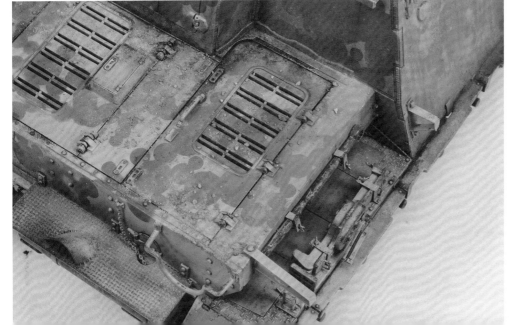

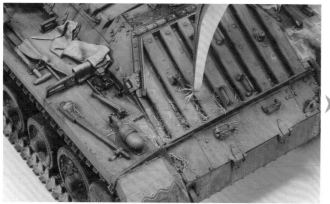

在引擎室頂面設置質感粉末和自製泥塊，然後放上草屑。

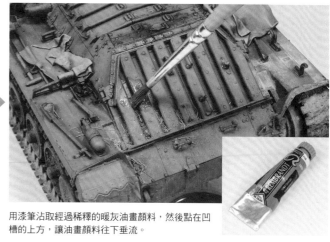

用漆筆沾取經過稀釋的暖灰油畫顏料，然後點在凹槽的上方，讓油畫顏料往下垂流。

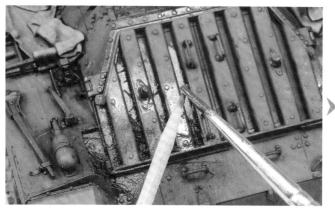

接著在泥土、草屑上方用牙籤撥彈筆尖，使油畫顏料滴垂並固定碎屑。

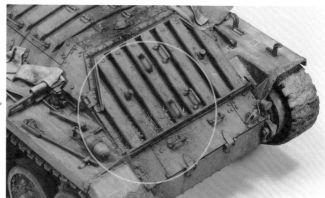

等油畫顏料乾燥後，即可呈現泥土、草屑完全固定住的狀態了。為了使成果更自然些，範例中僅為引擎室的左側添加碎屑。

範例4：T-34中戰車

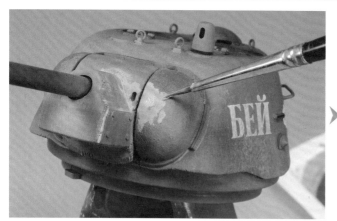

以油畫顏料和質感粉末調出泥巴後，塗布在先前施加了蒙塵效果的部位上。

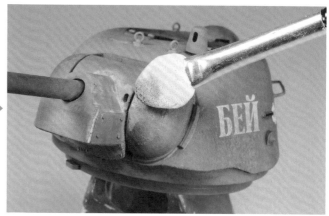

用海綿筆輕輕地擦拭掉多餘的泥巴，藉此營造出汙漬。

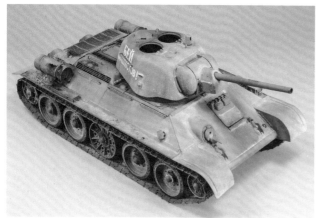

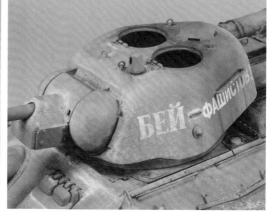

為先前施加蒙塵效果的部位進一步添加泥巴後，看起來顯得更具立體感了。由於製作主題背景在於1943年夏季的庫斯克會戰，因此並未添加過量的泥巴，讓汙漬的分量能顯得內斂些。

《 添加腳印 》

添加汙漬表現時意外容易忘記做的，就屬乘員留下的腳印了。照片中為能夠輕鬆重現腳印的CALIBRA 35製腳印模板。

要重現腳印時也得準備質感粉末。照片中選用了AK interactive製質感粉末的歐洲土、暗色土，以及GSI Creos製舊化漆的灰棕色來調配所需材料。

為舊化漆加入質感粉末調出泥巴後，用腳印模板沾取該材料。

在T-34引擎室上添加既不規則又顯得自然的腳印。

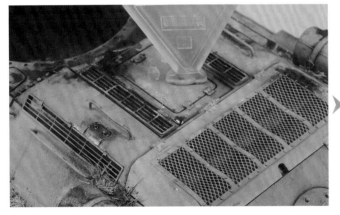

若手邊沒有這類方便的產品可用，可拿同比例人物模型的腳部（靴子）代用。

設想假如自己是乘員或整備員，那麼可能會在哪些地方留下腳印。

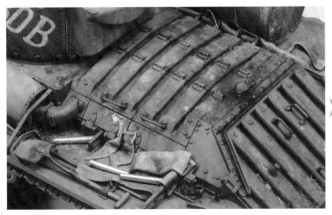

在華倫坦Mk. IV引擎室頂面所重現的腳印。

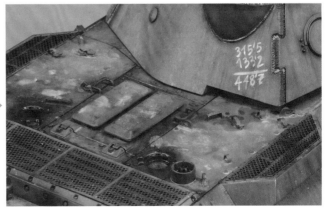

這件範例則是VK 3002（DB）試作戰車的引擎室一帶。調配用來重現腳印的泥巴時，必須以該車輛會沾附到的汙漬（色調、質感等部分）為準。

3-11 其他類型的汙漬

說到較特別的汙漬，兩棲用車輛會沾附到的白色狀海上航行痕跡就是例子之一。以特二式內火艇カミ和PT-76系列為首，現今已有許多兩棲用車輛的套件問世，因此希望各位也能掌握如何添加這類航行所造成的汙漬痕跡。

將LIFECOLOR製壓克力塗料的UA706塵土型2，還有能夠讓水性壓克力塗料用水清洗掉的AK interactive製AK236水性漆改可洗式特效轉換劑拿來混合，調出比例1：9的塗料。

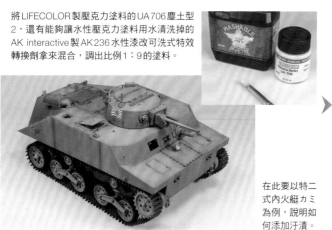

在此要以特二式內火艇カミ為例，說明如何添加汙漬。

上方要用紙張或塑膠板覆蓋住，以免顏色沾附到不必要的地方去。

參考戰爭期間的車輛記錄照片，確認會在哪些位置留下什麼樣的航行痕跡，再用噴筆為車輛噴塗前述的塗料。

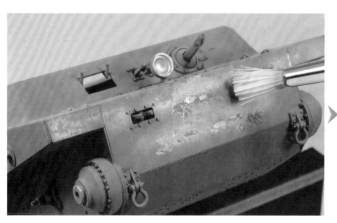

用筆毛已經散開的老舊漆筆沾水，然後用筆尖將塗料擦抹掉。

車身側面也要添加同樣的汙漬。

將一部分白色擦抹掉後，改用上下運筆方式營造出汙漬往下垂流的感覺。

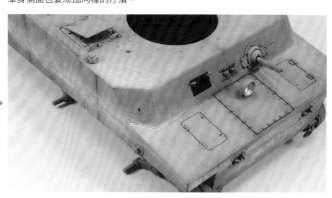

車身正面的頂部也會被海浪拍打到，因此亦要添加這類汙漬。

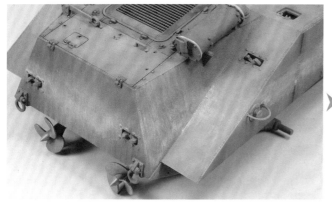

車身後方也添加了同類型的汙漬表現。

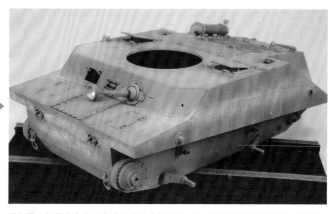

添加了白色狀海上航行痕跡的特二式內火艇カミ。這樣做就能營造出十足的兩棲用車輛氣氛呢。

細部結構的
製作與塗裝

先前幾個章節，解說了車輛的整體製作和塗裝＆舊化。

接下來將會說明如何製作車載工具、搭載機槍、路輪、履帶，

以及排氣管等車身各處的細部結構。

唯有細心地逐一製作各個細節，

才能經由塗裝，進一步提高模型整體的完成度。

製作細部結構時，亦會運用先前介紹的各式技法來作業。

車載工具的製作

軍用車輛上會搭載各式各樣的工具，視所屬國家而定，工具的種類、外形，以及搭載方式都會各有不同。因此車載工具也可說是能夠為該車輛賦予特色的重要關鍵之一。

《 二戰德國戰車的車載工具 》

除本身附屬的零件外，許多廠商也有推出可供德國 AFV 使用的車載工具套組。照片中的 TAMIYA 製「德國四號戰車車外裝備品套組」就是其中一例。

照片中為 Tristar 製 1/35 比例一號戰車 A 型套件附屬的鐵撬。由於實在稱不上精良，因此乾脆用自製的方式來替換掉。

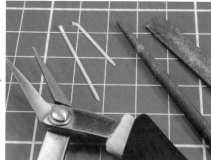

測量套件原有零件的各部位尺寸後，經由加工 TAMIYA 製直徑 1mm 塑膠圓棒來自製鐵撬。

拿廢棄的蝕刻片零件框架（寬度適當的）來裁切、加工，藉此做出用來固定鐵撬頭部的金屬托架。

用蝕刻片彎折器將自製蝕刻片金屬托架折彎。

製作了 2 個同樣的金屬托架。

進一步拿塑膠板和金屬板自製用來固定鐵撬尾部的金屬托架。

自製的鐵撬與托架。不僅如此，還準備了 ABER 製的蝕刻片材質固定具（請參考 P.12）。

固定具選用 ABER 製蝕刻片零件。

鐵撬是用塑膠棒自製。

托架是用塑膠板和蝕刻片框架自製的。

將鐵撬與固定具等物品組裝起來的狀態。與之前的原有零件照片相比較後可知，整體顯得更加精密許多了。

再來是要為一號戰車 A 型的千斤頂添加細部修飾。

將零件接合線用補土填滿並進行修整，然後追加螺栓類的結構。

用塑膠板和蝕刻片框架自製千斤頂的固定具。

為千斤頂裝設手等零件。亦為纜線切割器追加了蝕刻片製固定具。

千斤頂完成。由於替換掉了固定具等部位，因此精密感明顯地提升了許多。

一旦削磨掉了排氣管上的分模線，原有的凹凸結構也會被破壞掉。因此藉由為排氣管纏繞極細金屬線來重現這類結構。

替換成其他廠牌製的樹脂零件。

天線支柱改用塑膠棒重製。

將排氣管上的細部結構用金屬線重製。

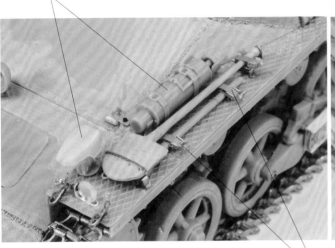

設置在一號戰車A型左右兩側擋泥板上的各種車載工具。

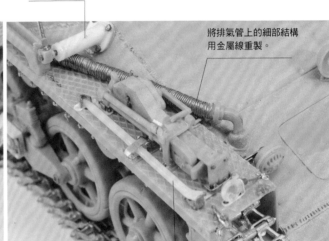

固定具也換成ABER製蝕刻片零件。

用塑膠板自製的鐵撬。

《 二戰美國戰車的車載工具 》

這是大型扳手的零件。不僅連同固定具一體成形，在左右兩端還留有凹狀的頂出銷痕跡。

將毛邊和固定具結構都削掉，並且將凹處磨平，將整體打磨處理得更美觀些。

將鎚子的柄部改用塑膠棒重製。比起磨掉分模線之類的修整作業，自製的柄部會更具銳利感。

斧頭零件也是做成和固定具一體成形的模樣，而且在斧刃上還留有收縮凹陷。

將斧頭的固定具削掉，削磨修整成更美觀的形狀。

用塑膠板為鎚子和斧頭追加了突出頂端的柄部。

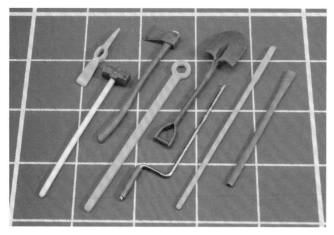

用塑膠棒和金屬線等材料添加細部修飾的美國戰車用車載工具。

工具的固定帶是以 ABER 製蝕刻片零件來重現。將蝕刻片零件用火烤過後會較易於彎折。

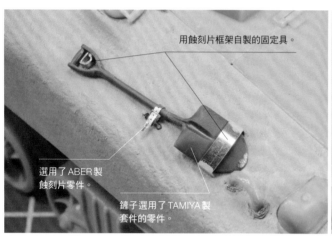

用蝕刻片框架自製的固定具。

選用了 ABER 製蝕刻片零件。

鏟子選用了 TAMIYA 製套件的零件。

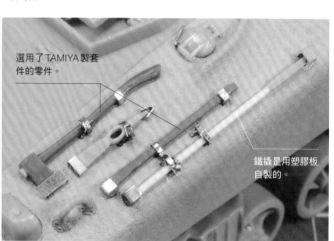

選用了 TAMIYA 製套件的零件。

鐵撬是用塑膠板自製的。

裝設在 M4 雪曼車身後方左右兩側的各種車載工具。

《 車載工具的塗裝 》

接下來要為 TAMIYA 製 1/35 比例三號戰車 N 型的通砲條施加塗裝。首先是為整體塗布與車身相同的德國灰。

木製部位用 AK interactive 製「Old & Weathered Wood」（商品編號 AK5622N）來塗裝。一開始是先塗布該套組中的 AK782 清漆木色。

接著改用屬於明亮色的 AK779 基礎木色為通砲條頂面描繪出條狀木紋。

再來是改用屬於暗沉色的 AK783 舊化木色來為底面添加陰影。

金屬零件部位選用了 CITADEL 的螺栓槍鐵色來塗裝。

用拿溶劑稀釋過的黑色油畫顏料為整體施加水洗。這樣一來即使是細小零件，亦能凸顯出各處的細部結構。

用鉛筆為金屬部位添加刮傷與凹損的痕跡。

用棉花棒為金屬零件部位拋光，藉此進一步營造出金屬質感。

使用 vallejo 製 70.985 艦底色為灰熊式後期型的工具（底色為屬於車身色的 RAL 7028 暗黃色）添加掉漆痕跡。

用海綿添加掉漆痕跡後，進一步用漆筆描繪出細膩的掉漆痕跡。

這是設置在 VK 3002（DB）車身後方的千斤頂台座。在此選用 vallejo 製 70.874 黃褐土色來添加掉漆痕跡，藉此表現基本色底下的木頭顏色。

進一步用屬於明亮色的 vallejo 製 70.819 伊拉基沙色來表現木紋。

二戰德國戰車的車載工具

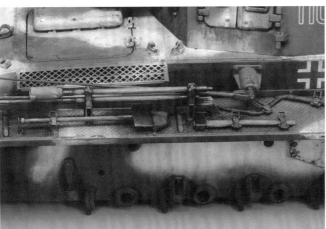 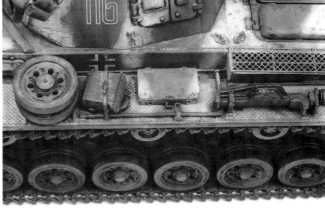

這是 TAMIYA 製 1/35 比例三號戰車 N 型的車載工具。左側照片中為右擋泥板上的工具，右方照片中為左擋泥板上的工具等物品。對於車載工具來說，如何表現出金屬部位與木製部位的質感是重點所在。

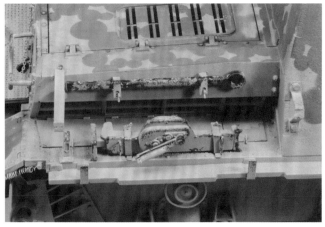

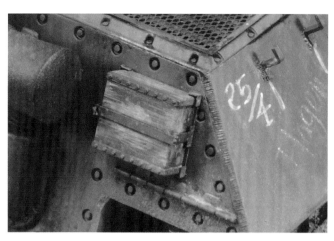

這是灰熊式後期型的右側後方處車載工具。不僅是灰熊式，車載工具多半會塗裝成和車身基本色相同的顏色。

這是設置在VK3002（DB）車身後方右側的千斤頂台座。由於千斤頂台座本身是木製品，因此藉由添加掉漆痕跡來表現出屬於木頭的質感。

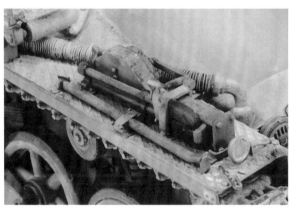

一號戰車A型左右兩側擋泥板上的車載工具。左方照片為車身右側，右方照片為車身左側。

4-2　車載機槍

除了主砲之外，戰車還會搭載機槍作為副武裝。車載機槍是設置成與主砲同軸的武裝，而且砲塔頂面還備有設置了機槍架的機槍等裝備，可說是繼主砲之後較為醒目的零件。

機槍的質感表現也相當重要。範例中使用到了亨寶的33消光黑、麗可得的碳黑、CITADEL的雛龍城黑夜（陰影漆），以及黑鉛粉末等材料來詮釋。

這件範例的題材為ABER製金屬槍管「德國戰車MG34機關槍」（商品編號35L-063）。

為整體噴塗TAMIYA製漆補土作為底漆。

一開始先塗布亨寶製琺瑯漆33消光黑。

等消光黑乾燥後，再抹上黑鉛粉末。

摩擦表面後，即可營造出如同散發著鋼青色光澤的金屬質感。

再來是用麗可得的藍色水洗，然後改用碳黑水洗。

為各部位稜邊擦抹上鉛筆芯（黑鉛）的粉末，藉此賦予金屬質感。

MG34車載型的槍管塗裝完成。

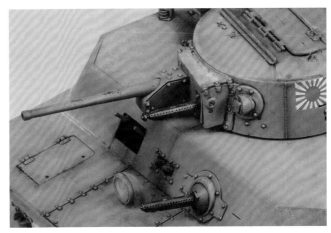

這是灰熊式後期型戰鬥室正面右側的機槍。

雖然形狀不同，不過特二式內火艇カミ的車身正面機槍、砲塔同軸機槍也是用相同方法塗裝而成。

4-3　履帶與路輪

以戰車、軍用車輛來說，底盤＝履帶與路輪、車輪等處也是相當重要的部位。想要把這一帶詮釋得夠寫實會有一定難度，畢竟和車身下方一樣，必須根據製作主題來添加髒汙表現，而且亦會要求賦予金屬質感之類的表現。

《 鏈接式履帶的組裝 》

塑膠製履帶

以現今的套件來說，附屬塑膠製鏈接式履帶其實並不罕見。在此將以MODELKASTEN製T-34用履帶為例進行講解。

將履帶（履板）零件剪下來，並且削掉毛邊和用砂紙打磨修整。

將履帶連接起來，插入連結卡榫。

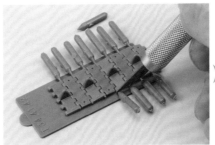

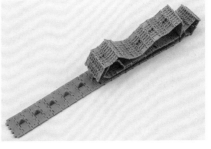

從連結卡榫處點上流動型模型膠水。若製作成可動式，須留意千萬不能讓膠水流到履帶的連接部。

等模型膠水乾燥後，即可將框架削掉。

連接完成的履帶。像照片一樣製作成可動式，要裝設到底盤時會簡便許多。

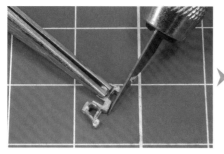

接著要組裝一號戰車用履帶。若是有毛邊之類的剩餘部分殘留，就先用筆刀等工具修整美觀。

用鑽頭（範例中為直徑0.4mm）挖出連結用孔洞，以便讓金屬線穿入其中。

將履帶連接起來，再插入連結用的金屬線。由於細小的金屬線容易刺傷指頭，因此用尖嘴鉗或鑷子來組裝會比較妥當。

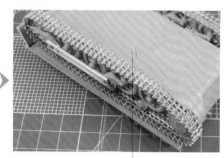

僅針對插入金屬線的部位點上瞬間膠。

最後將整條履帶連接起來時，若是能事先將金屬線加工成照片中的模樣，那麼會更易於進行作業。

使用左方照片中的金屬線將整條履帶連接起來。

為一號戰車A型裝上金屬製履帶的模樣。

《 履帶的塗裝 》

在此要為前一頁完成的T-34用履帶施加塗裝。首先是塗布AK interactive製水性壓克力塗料的底漆，也就是AK185履帶色底漆補土。

底色是TAMIYA壓克力水性漆XF-72茶色（陸上自衛隊）加入少量XF-8消光藍（80%＋20%）後調成，使用噴筆塗布。

用CITADEL製鉛銀來為履帶表面的凸起部位施加乾刷，藉此表現出與地面摩擦後（磨到如同的拋光程度）的痕跡。

用石墨鉛筆劃出履帶內面與路輪彼此摩擦造成的痕跡。

拿平筆沾取用溶劑稀釋過的LIFECOLOR製UA714暖色底漆，然後用牙籤撥彈筆尖，藉此讓細微塗料飛濺到履帶表面上。

用vallejo和AK interactive製質感粉末，以及GSI Creos製Mr.舊化粉彩調出塵土、泥漬材料，然後塗布在履帶內面。

再以LIFECOLOR製UA714暖色底漆用溶劑稀釋，拿漆筆沾取後，接著用牙籤撥彈筆尖，讓塗料能滴在質感粉末上予以固定。

用海綿筆刮除路輪摩擦痕跡上的泥土。

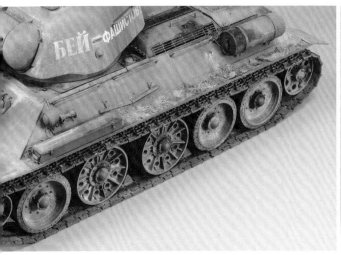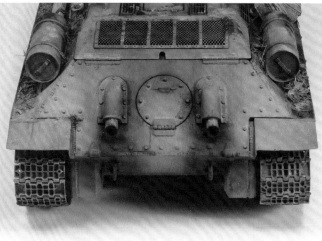

將完成的履帶裝設到T-34上。泥土的顏色、質感都和車身下方相同。另外，與地面相接觸之處、內面路輪痕跡處等部位都營造出摩擦後所造成的金屬質感。

金屬製履帶（北非戰線的塗裝）

在此要為北非戰線的一號戰車A型塗裝履帶部位。先為整體塗布vallejo製底漆補土，也就是IDF以色列沙灰色。

再來是用CITADEL製符文尖刀鐵來為履帶表面施加乾刷。

拿油畫顏料的燈油黑和焦褐來調色，並且用溶劑稀釋後，用來為履帶施加水洗。

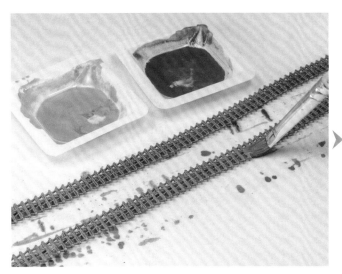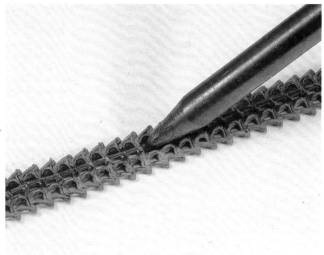

用淺泥＋淺赭質感粉末調出顏色明亮的沙，以及用工業土＋自然褐調出顏色暗沉的沙，接著個別加入稀釋的油畫顏料，調出用來添加汙漬的塗料。

用石墨鉛筆在履帶內面劃出路輪造成的摩擦痕跡。

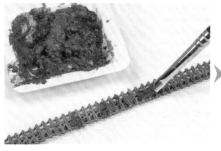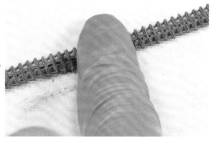

用質感粉末的歐洲土和越南土、石膏，以及消光壓克力膠調出泥巴。

拿久經使用的平筆沾取泥巴塗布在履帶上。不必塗布履帶整體，針對局部塗上泥巴是重點所在。

等泥巴乾燥後，一邊用手指擦掉多餘的泥巴，一邊將泥巴壓進凹處和溝槽裡加以固定住。

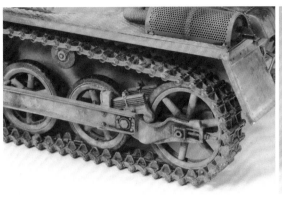
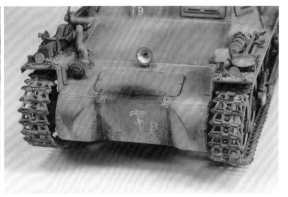

一號戰車A型的底盤一帶。為履帶添加泥土的方式，以及色調都詮釋得和車身下方及路輪等處毫無不協調感。

金屬製履帶（歐洲／東部戰線冬季的塗裝）

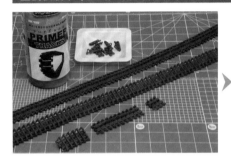

在此以三號戰車N型的履帶為例，講解如何施加歐洲／東部戰線冬季的深色土、泥類汙漬。首先為整體塗布AK interactive製AK185履帶色底漆補土。

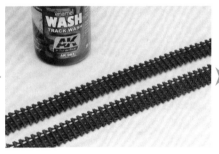

接著用AK interactive製AK083履帶水洗色施加水洗，使細部結構能顯得更具立體感。

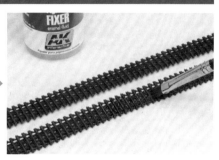

接著是塗布AK interactive製質感粉末附著液。

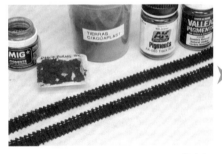

質感粉末是拿AK interactive、MIG、vallejo的暗土色系產品混合而成。進一步加入石膏調成泥巴後，再拿來塗布在履帶上。

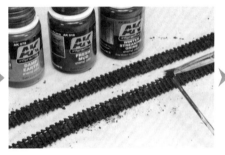

用溶劑稀釋AK interactive製溼泥、新鮮汙泥、冬季條紋舊化汙痕等特效漆後，滴在質感粉末上，在固定質感粉末之餘，亦一併使土色產生變化。

利用本身即為金屬製品的優點，拿砂紙（要搭配平坦且堅硬的墊片）打磨履帶表面，藉此讓與地面相接觸之處的金屬底色能外露。

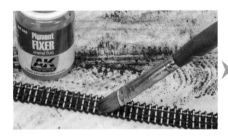

再度塗布質感粉末附著液，讓質感粉末能更牢靠地固定在履帶上。

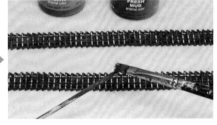

為了讓經過打磨處的對比不會顯得太誇張，因此滴上用溶劑稀釋過的AK interactive製溼泥、新鮮汙泥，藉此添加泥土類的汙漬。

最後是噴塗vallejo的70.510亮光保護漆，這樣即可呈現如同冬季泥漬般的溼潤質感。

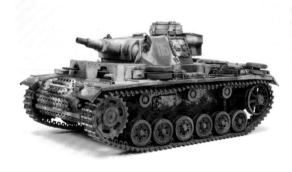
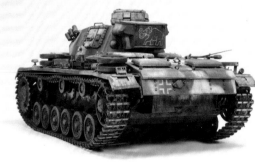

完成的三號戰車N型。由於是施加了冬季迷彩的車輛，因此沾附到的泥漬做得較誇張些。履帶和車身下方、底盤等處的泥漬也力求營造出整體感，這點相信用不著再贅言敘述才是。

《路輪的汙漬表現》

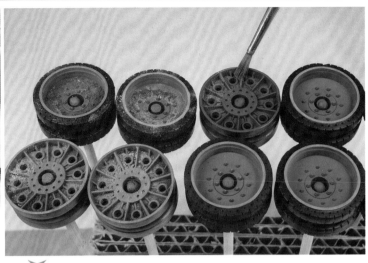

用vallejo製質感粉末（綠土、淺赭、自然棕）、琺瑯漆、石膏調出各種尺寸的塵土塊（請參考P.84）。接著將這些材料塗布在路輪上。

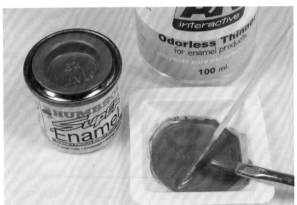

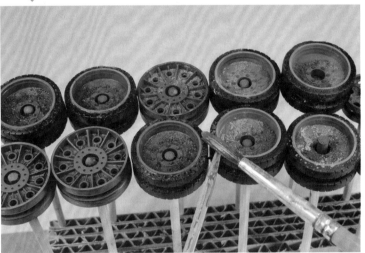

用溶劑稀釋亨寶製琺瑯漆的29消光暗土色。接著利用平筆和牙籤將該塗料滴在質感粉末上，予以固定。

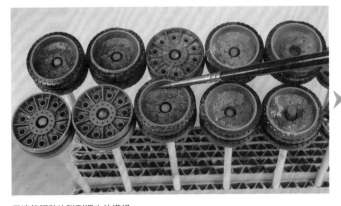

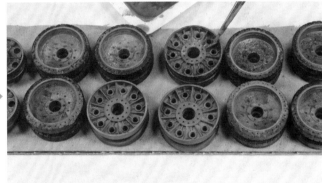

用漆筆調整沾附到泥土的模樣。

待乾燥後，為了讓沾附到泥土的模樣、凝固的程度不會顯得完全一致，因此用經過稀釋的消光暗土色進行補色調整。

接著準備用溶劑稀釋過的4種油畫顏料（基本土色＋綠土色、淺泥色、金土色＋灰色、暖灰）。

以稀釋過的油畫顏料塗布在橡膠輪胎部位和螺栓周圍。視所在部位而定，塗布時要選用不同的顏色。

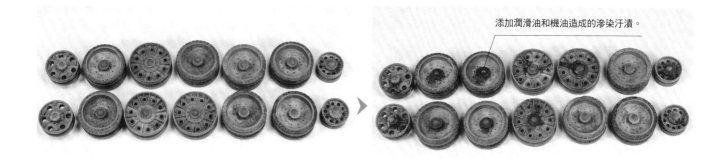

乾燥後的狀態。這麼一來添加泥漬的作業就告一段落了。

添加潤滑油和機油造成的滲染汙漬。

用油畫顏料的柏油色、引擎潤滑油油色、燈油黑調色，並且用溶劑稀釋，然後塗布在輪轂蓋周圍，藉此表現出滲染出來的潤滑油和機油類汙漬。

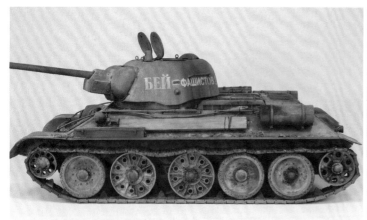

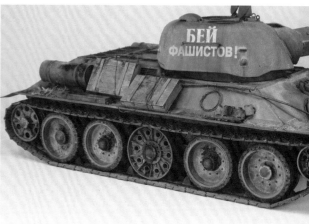

1943年夏季庫斯克會戰時的T-34。詮釋成了底盤處沾附到乾燥泥土的模樣（泥巴的添加幅度也控制得較內斂）。

範例2：KV-1重戰車的路輪

用CITADEL的符文尖刀鐵＋艾班頓黑來調色，用來塗裝上側路輪的胎環外圈。

由於上側路輪為全鋼製，因此與履帶相接觸之處要詮釋成受到摩擦後，導致露出了金屬底色的模樣。

與履帶彼此咬合處用鋼鐵色來塗裝。

與履帶相接的傳動輪處鏈輪（齒）也要用鋼鐵色來塗裝，藉此表現出受到磨損的感覺。

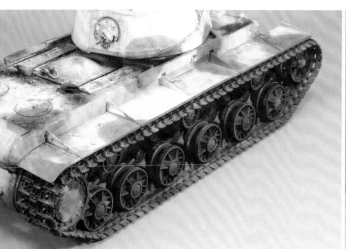

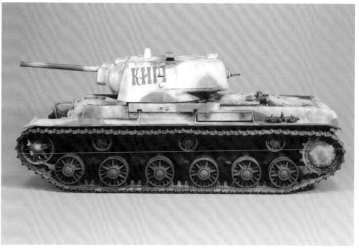

製作完成的KV-1。由於是施加了冬季迷彩的車輛，因此底盤處添加了顏色較深的泥漬。

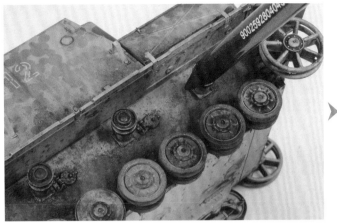

由於上側路輪為全鋼製，因此用石墨鉛筆（鉛筆芯）來擦抹胎環外圈，營造出金屬底色外露的感覺。

將油畫顏料的柏油色＋燈油黑用溶劑稀釋，然後拿來塗布在車身後方的傳動輪裝設基座上，藉此表現潤滑油滲染出來的狀態。

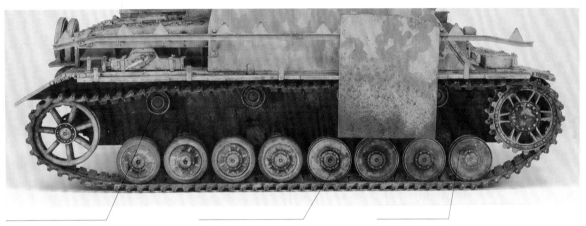

上側路輪的胎環外圈遭磨損，導致金屬底色外露。

輪轂蓋處重現了潤滑油類汙漬，以及附著的泥巴。

為泥巴的色調和分量賦予變化。

灰熊式後期型的車身下方與底盤加工後。泥土在色調和分量上均有所變化。

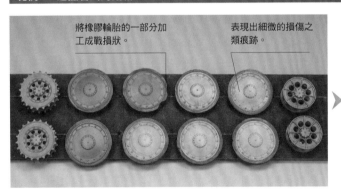

將橡膠輪胎的一部分加工成戰損狀。

表現出細微的損傷之類痕跡。

添加汙漬前的追獵者式傳動輪、路輪、惰輪。

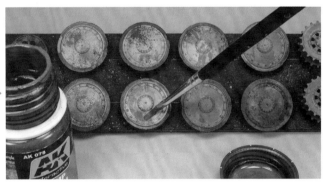

拿平筆沾取用溶劑稀釋過的AK interactive製溼泥，用來塗布在路輪表面。

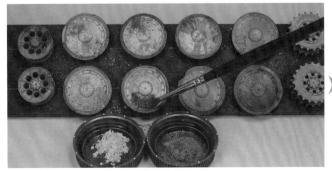

添加用質感粉末、琺瑯漆、石膏調出的泥巴（請參考P.99）。

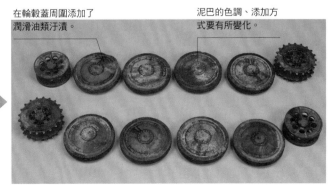

在輪轂蓋周圍添加了潤滑油類汙漬。

泥巴的色調、添加方式要有所變化。

添加泥漬後的追獵者式路輪。

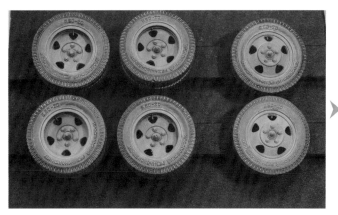

這是已用塗裝方式添加汙漬後的狀態。

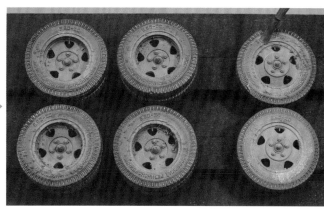

在胎環周圍添加泥塊（用質感粉末、琺瑯漆、石膏調出的）。

拿平筆沾取用溶劑稀釋過的土色油畫顏料，然後滴在質感粉末上，加以固定。

用鏽色琺瑯漆和質感粉末為螺栓周圍添加鏽漬。

用海綿筆擦拭輪胎外緣，藉此將多餘的泥巴擦掉。

塗布經過稀釋的土色油畫顏料，在輪胎和輪圈胎環之間添加塵土與泥漬。

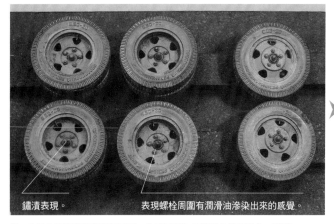

鏽漬表現。　　表現螺栓周圍有潤滑油滲染出來的感覺。

進一步追加潤滑油類汙漬等痕跡，為車輪添加汙漬的作業到此告一段落。

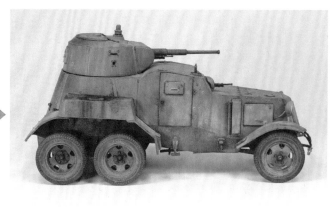

車輪裝設好的BA-10。輪式裝甲車輪胎直徑較長，導致車輪的汙漬相當醒目。因此各車輪添加汙漬的方式都要有所不同，避免淪於單調可說是重點所在。

各種車燈的表現

戰車和軍用車輛設有車頭燈、小燈、車尾燈,以及各種顯示燈。模型會把這些車燈製作為成形色和車身相同的零件,或是改用透明零件來呈現,總之存在著許多不同的形式。在此要以車燈的塗裝方法為中心進行講解。

《 鏡頭為透明零件的車燈 》

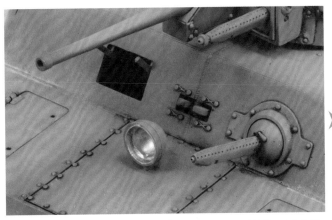

車燈鏡頭是用透明零件重現的套件(範例中為威龍製1/35比例特二式內火艇カミ),在黏貼鏡頭零件之前,必須先將車燈主體的內側塗裝成銀色才行。

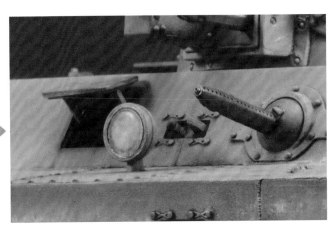

黏貼上鏡頭零件後,可別忘了鏡頭表面也要添加沙土類汙漬。

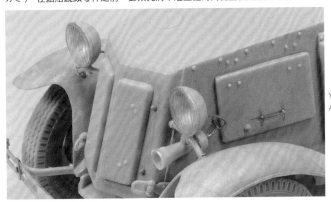

BA-10輪式裝甲車也是要先將車燈內側塗裝成銀色,再黏貼屬於透明零件的鏡頭。

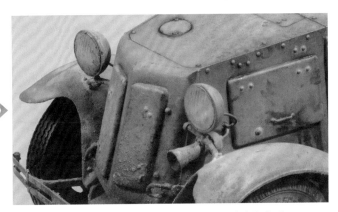

以BA-10這類設有車頭燈的車輛來說,鏡頭表面必然也會沾附到汙漬。

《 經由塗裝重現車燈 》

以TAMIYA製T-34的車頭燈來說,鏡頭是做成顏色和車身相同的零件,在此要用塗裝方式表現鏡頭部位。首先塗布作為底色的vallejo製70.989天灰色。

將vallejo製70.898暗海藍和CITADEL混沌黑調色後稀釋,在鏡頭上描繪出多道縱向的條狀陰影。

將用水稀釋過的TAMIYA水性壓克力漆X-19煙灰色塗布在鏡頭表面,藉此營造出透明感。

進一步為鏡頭表面添加沙土與泥漬。

德國戰車設置於車身後方的車距標示燈也是用塗裝方式來呈現。初期型的燈就選用透明藍來塗裝。

德國戰車後期生產型的車尾燈是製作成筒狀防水裝備。這部分是先用中間藍來塗裝,再塗布煙灰色。

KV-1的車尾燈通常是上下分割式。這部分選用vallejo製70.909朱紅和TAMIYA製X-19煙灰色來塗裝。

首先塗裝作為底色的朱紅。此時要選用極細的漆筆謹慎地塗裝。

等朱紅乾燥後，接著是塗布用水稀釋過的煙灰色。

等塗料乾燥後，再添加沙土與泥巴類汙漬。由於車燈本身很小，因此汙漬不要添加得太誇張。

《鏡頭缺損的車燈》

在此要以一號戰車A型為例，講解如何做出缺少了鏡頭和內部燈泡的車頭燈。

首先自製車燈內部的反射板。選用與車燈直徑相同的打孔器，以便用來鑿挖薄金屬板（金屬箔片）。

鑿挖出金屬板後，放置在具有適當彈性的橡皮擦之類物品上，以便用筆桿的尾部按壓塑形。

拿手鑽的鑽頭在中央鑽挖出裝設燈泡座用孔洞。

等到車身塗裝完畢後，將自製反射板黏貼到車燈主體上。接著進一步為反射板添加沙土類汙漬。

4-5 排氣管／消音器的塗裝

塗裝戰車的細部結構時，排氣管可說是最難以塗裝得寫實的部位之一。畢竟以塗裝排氣管來說，非得表現出生鏽感和沾附煤灰的模樣不可。

塗裝排氣管時，鏽漬多半是選用鏽色塗料、同樣適合呈現鏽色的質感粉末和粉彩來詮釋。照片裡就是範例中會使用到的產品。

為消音器整體塗布LIFECOLOR的UA702基本鏽色作為底色。

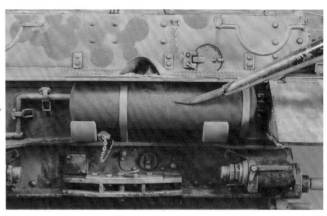

將LIFECOLOR的UA703淺陰影鏽色稀釋後，以隨機塗布成小片狀的形式為消音器上側進行塗裝。

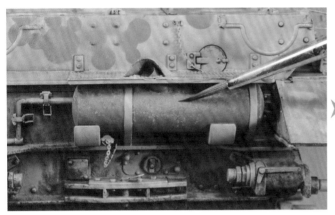

進一步為消音器上側隨機塗布（範圍要比UA703更小）LIFECOLOR的UA704淺陰影鏽色2。

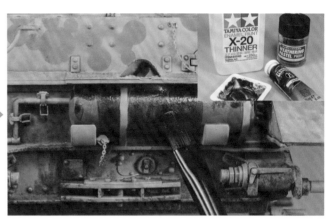

將油畫顏料的燈油黑和GSI Creos製舊化粉彩PW04木炭黑加以混合，再用TAMIYA的X-20溶劑稀釋，然後用來為消音器施加水洗。

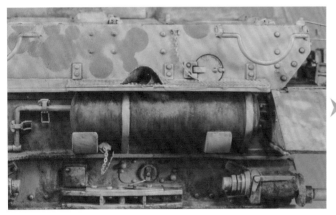

水洗之後，在排氣管與裝設板的交界處入墨線，同時也營造出條狀汙漬。

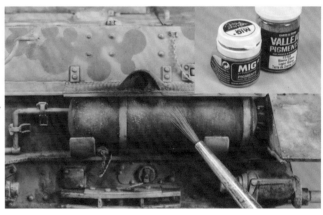

用MIG質感粉末的淺鏽色、vallejo的淺赭調出鏽，然後塗布在消音器上。

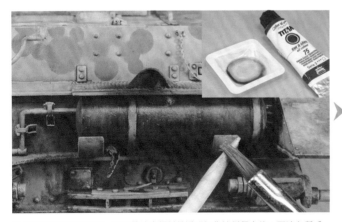

為了將質感粉末固定住，因此將油畫顏料的透明氧化棕稀釋之後，再滴在質感粉末上。

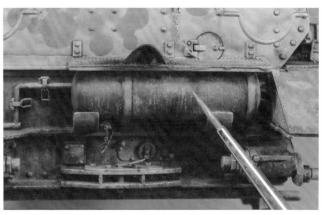

用細筆調整質感粉末的附著幅度，讓鏽漬能顯得有模有樣。

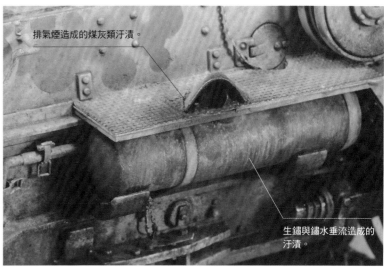

排氣煙造成的煤灰類汙漬。

生鏽與鏽水垂流造成的汙漬。

將TAMIYA壓克力水性漆XF-1消光黑用溶劑稀釋後,用來對排氣管一帶進行細噴,藉此追加排氣煙造成的煤灰類汙漬。

範例2:追獵者式火焰噴射戰車

消音器主體和車身基本色一樣是暗黃色。這部分還使用油畫顏料和琺瑯漆調出的暗棕色,在頂面添加掉漆痕跡。

將不希望車身沾附到顏色的地方遮蓋起來,拿老舊粗漆筆按照刷抹要領,添加細微的掉漆痕跡。

拿用溶劑稀釋過的透明氧化棕油畫顏料為排氣管施加水洗(一併發揮固定住質感粉末的效果)。

拿漆筆沾取用淺鏽色和淺赭質感粉末調出的鏽,然後塗布在消音器上。

將黑色的油畫顏料用溶劑稀釋過之後,用噴筆對消音器內部和排氣管進行細噴。

用漆筆沾取黑色的質感粉末,塗抹在排氣管一帶以添加煤灰類汙漬。

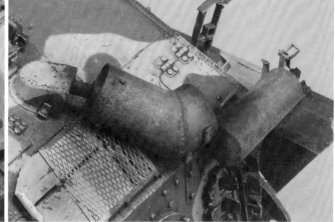

添加汙漬告一段落的追獵者式火焰噴射戰車排氣管／消音器。生鏽的模樣和煤灰類汙漬值得注目。

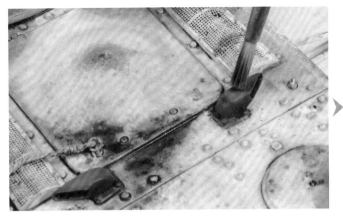

用淺鏽色和淺赭的質感粉末調出鏽之後，塗布在引擎室頂面左右兩側的排氣管上（已經先塗裝過底色）。

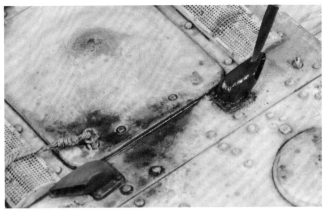

塗布用溶劑稀釋過的透明氧化棕油畫顏料，藉此將質感粉末固定住。

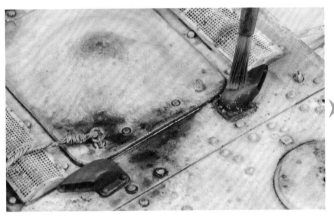

塗布把顏色調得比先前更明亮些的質感粉末。

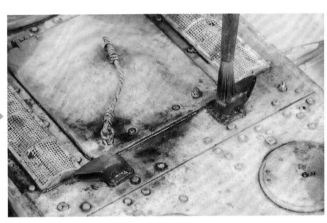

使用顏色調得比剛才更明亮的油畫顏料，將質感粉末固定住。

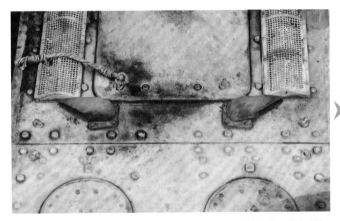

隨著逐步提高質感粉末和油畫顏料的明度，並且反覆進行塗布作業，成功地營造出顏色從深到淺的鏽。

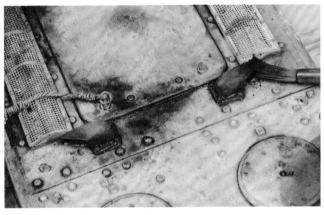

將黑色質感粉末固定在排氣口的周圍和內部。

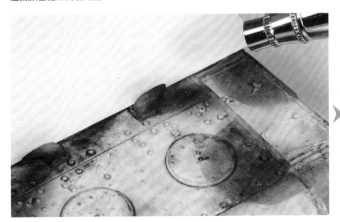

將排氣管前方遮蓋住後，拿噴筆用經過溶劑稀釋的黑色油畫顏料，針對排氣管周圍和斜後方進行細噴，藉此表現煤灰類汙漬。

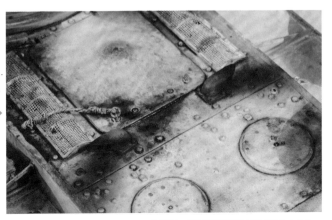

添加汙漬告一段落的KV-1排氣管和其周圍。煤灰類汙漬要以排氣管的方向為準，營造成往斜後方分布的模樣。

載運貨物等物品的塗裝

以在戰場上活動的戰車和軍用車輛來說，車身各處通常會裝載著備用履帶／路輪、木箱、防水帆布、個人裝備品等諸多貨物。重現這類狀態亦可說是製作AFV模型的樂趣之一呢。

《 表現木材的質感 》

木箱的塗裝

首先為整體塗布vallejo製壓克力系底漆補土的73.606德國綠棕作為底色。

接著為了添加掉漆痕跡（塗料剝落痕跡），因此為整體塗布AK interactive製AK088磨損掉漆效果表現液。

等磨掉漆效果表現液乾燥後，接著塗布蘇聯軍基本色的保護色綠4BO。範例中選用了LIFRCOLOR的UA239。

等基本色4BO乾燥後，用沾水的粗漆筆擦抹表面，使一部分基本色剝落，露出屬於底色的德國綠棕。

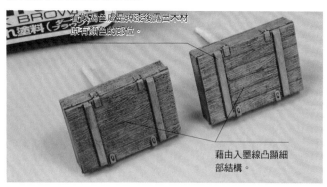

用TAMIYA製入墨線塗料（暗棕色）施加水洗，使各部位的凹凸起伏、線條、木紋等細部結構能更醒目。

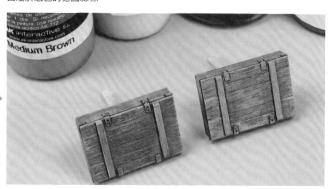

用暗橄欖綠、中間棕、淺灰棕等塗料進行局部的乾刷，藉此更細膩地表現出木材的質感（明亮色＝新的擦傷、暗沉色＝塗料剝落後過了一段時間的部位）。

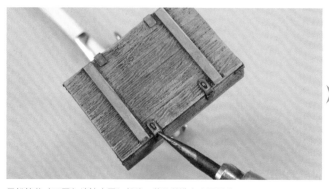

用鉛筆芯（石墨）塗抹金屬扣部位，藉此營造出金屬質感。

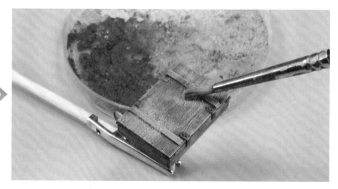

用綠土、淺赭、自然棕等質感粉末，混合琺瑯漆和石膏，調出泥土塊。

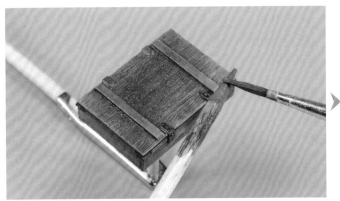

拿溶劑稀釋用油畫顏料調出的土色，然後滴在質感粉末上加以固定住。

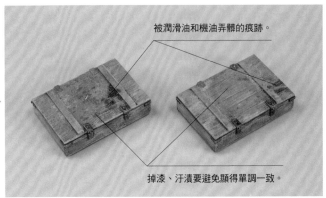

被潤滑油和機油弄髒的痕跡。

掉漆、汙漬要避免顯得單調一致。

將用柏油色、燈油黑油畫顏料調出的塗料稀釋後，用來添加因為被潤滑油和機油濺灑到而染黑的汙漬。

木材的塗裝

以在冬季東部戰線活動的德國、蘇聯戰車來說，多半都載有用來協助駛離鬆軟地面的木材。木材（用塑膠板自製的）選擇塗裝 LIFECOLOR 的 UA716 暖系淺陰影色 2 作為底色。

用 AK interactive 製「Old & Weathered Wood Vol.2」（商品編號 AK563）的 AK785 中灰色和 AK789 焦棕來描繪出木紋、擦傷、刮損等痕跡。

進一步用該套組中的 AK787 中間灰和 AK784 淺灰色來描繪，藉此重現更細膩的木紋和傷痕。

在 AK784 淺灰色裝加入少量 vallejo 的 70.985 艦底色，利用這個較暗沉的顏色進一步提高木材質感。

用 TAMIYA 入墨線塗料（暗棕色）為表面施加水洗，為表面的細微條紋入墨線，進一步營造出木材應有的模樣。

塗裝完成的木材。隨著添加細膩的色調變化，以及表現出木紋和傷痕，得以營造出如同真正木材的質感。

《 備用履帶 》

在此要以製作 1/35 比例 AFV 套件時，理應是最常使用到的履帶之一，亦即三／四號用履帶（FRIUL MODEL 製）為例進行講解。

由於是金屬製履帶，因此為了提高塗料的咬合力，一開始要先為整體塗布 vallejo 製灰色底漆補土。

接著是為整體塗布 LIFECOLOR 製鏽色套組「Dust & Rust」中的 UA 702 基本鏽色作為底色。

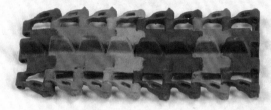

再來是用 LIFECOLOR 的 UA 701 深陰影鏽色、UA 704 淺陰影鏽色 2 為履板顏色賦予變化。

將深陰影鏽色和淺陰影鏽色 2，以及 AK interactive 製暗黃色用溶劑稀釋，再撥彈沾取了該塗料的筆尖，藉此讓塗料飛濺到履帶上。

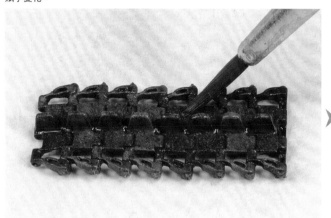

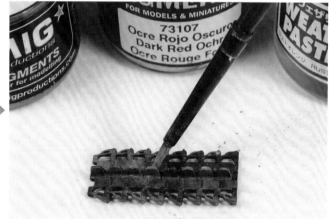

拿用溶劑稀釋過的透明氧化棕油畫顏料為履帶施加水洗。

趁著水洗塗料乾燥之前，塗布鏽色的質感粉末和舊化粉彩加以修飾。

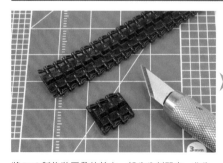

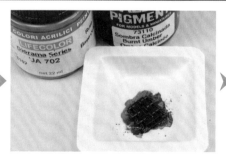

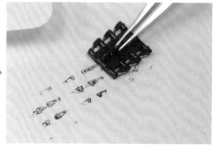

將 PVC 製條狀履帶的其中一部分分割開來，作為印章使用。

用 PVC 製履帶沾取拿 LIFECOLOR 製 UA 702 基本鏽色、vallejo 製焦棕質感粉末調出的材料。

用 PVC 製履帶在厚紙張上進行按壓，藉此確認沾附塗料的程度。

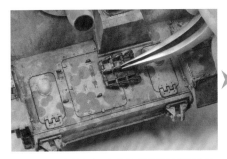

用 PVC 製履帶對車身正面頂部的備用履帶架進行按壓，藉此留下履帶的痕跡（生鏽痕跡）。

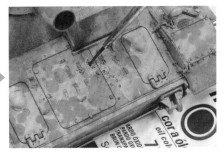

將透明氧化棕油畫顏料用溶劑稀釋過後，拿來為沾附到備用履帶痕跡的部位施加水洗。

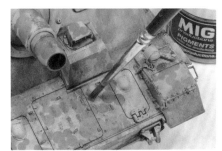

接著是抹上少量的MIG製淺鏽色質感粉末。

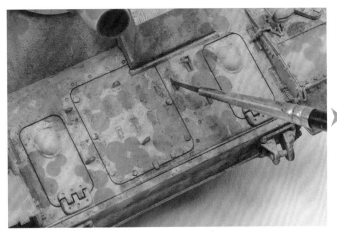

以油畫顏料調出鏽色，並用溶劑稀釋，然後塗布在質感粉末上予以固定。接著進一步用由上而下的方式運筆，一併表現出鏽漬垂流痕跡。

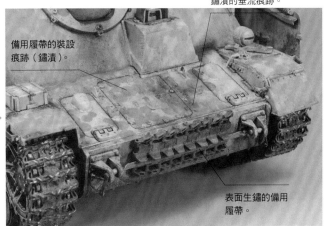

鏽漬的垂流痕跡。

備用履帶的裝設痕跡（鏽漬）。

表面生鏽的備用履帶。

塗裝與舊化告一段落的灰熊式後期型車身正面部位。

《 載運貨物的固定方法 》

車身上的載運貨物是用金屬纜線之類物品來固定住。為了在模型上也能重現這點，因此選用了極細的金屬線。

這些都是T-34的載運貨物範例。在車身右側前方的扶手處掛有一捆纜線。

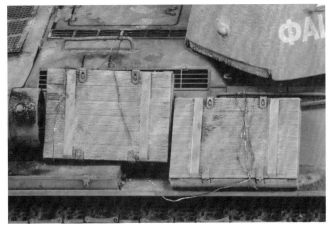

在 P.108 完成木箱的塗裝後，將它們裝載在車身上的模樣。木箱也是用金屬線來固定。

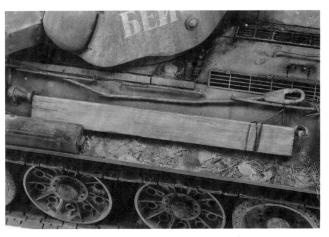

左側擋泥板上載運了用來輔助駛離鬆軟地面的木材。木材是T-34常見的載運物品之一。這些也是用金屬線來固定住。

AFV模型製作教科書

| 編輯 | 望月隆一 |
| | 塩飽昌嗣 |

| 攝影協力 | Joaquin Luis Garcia Garcia |

設計	今西スグル
	矢内大樹
	〔株式会社リパブリック〕

出版	楓樹林出版事業有限公司
地址	新北市板橋區信義路 163 巷 3 號 10 樓
郵政劃撥	19907596　楓書坊文化出版社
網址	www.maplebook.com.tw
電話	02-2957-6096
傳真	02-2957-6435
翻譯	FORTRESS
責任編輯	江婉瑄
內文排版	謝政龍
港澳經銷	泛華發行代理有限公司
定價	420 元
初版日期	2021 年 7 月

國家圖書館出版品預行編目資料

AFV模型製作教科書 / HOBBY JAPAN編集
部；FORTRESS翻譯. -- 初版. -- 新北市：楓
樹林出版事業有限公司, 2021.07　面；公分

ISBN 978-986-5572-38-9（平裝）

1. 模型 2. 戰車 3. 工藝美術

999　　　　　　　　　　110007253

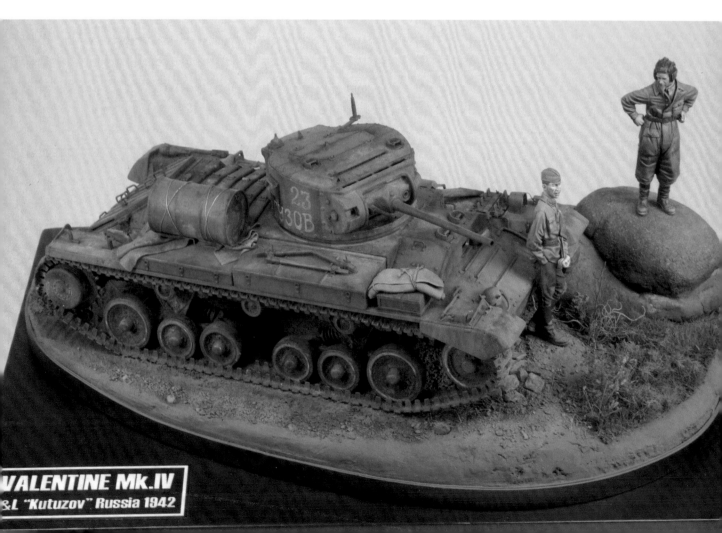

VALENTINE Mk.IV
&L "Kutuzov" Russia 1942